中国画画法丛书

写意花卉画法

编著　王绍华

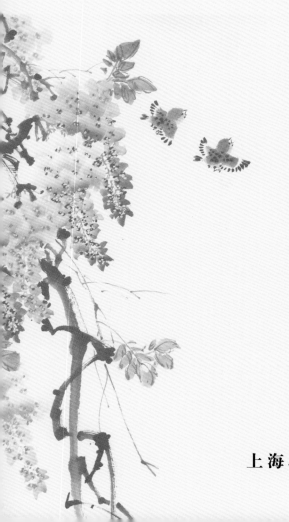

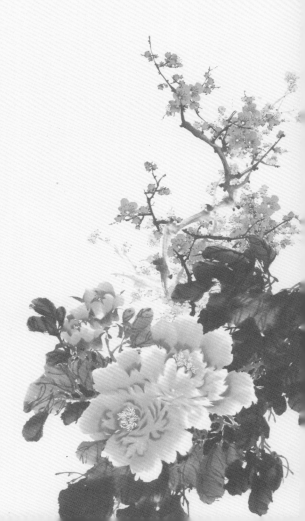

上海人民美术出版社

目录

材料工具和墨法

画画材料与工具

　　首先要选择好纸笔以及墨砚，这称之文房四宝。

　　笔，选毛笔时首先要知道笔的四德五毫的特性。一支好的毛笔须具备尖、齐、圆、健的特点，笔锋以长短分为长锋与短锋，以笔毫的硬度分为硬毫、软毫和兼毫，其用途各不相同。如短锋玉笋笔适宜点垛花瓣、叶，长锋笔宜撇兰竹、出枝干等。一般花鸟画选用兼毫较多，对画者来说只要顺手即可。

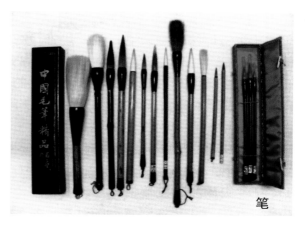

笔

　　纸，花鸟画用纸一般以净皮宣纸为佳。这种纸落墨如雨入沙，直透纸背。

　　墨，墨的种类很多，但主要分油烟、松烟两种，油烟墨有光泽，松烟墨无光泽。作画一般用油烟。现在不少画家用墨汁作画，若用墨汁，最好在砚中磨后再用，易发墨，并有光泽。

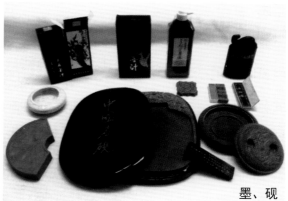

墨、砚

　　砚，砚的品种繁多，如广东的端砚、安徽的歙砚，选择质地较细、易发墨的砚即可。

　　颜料，以上海生产的国画色为多，颜料有植物质色如花青、胭脂等，矿物质色如石青、石绿等，动物质色如洋红等。在各种颜料中加少许墨能使色彩变得沉着，加少许白色可增强其明度。

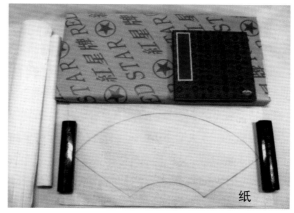

纸

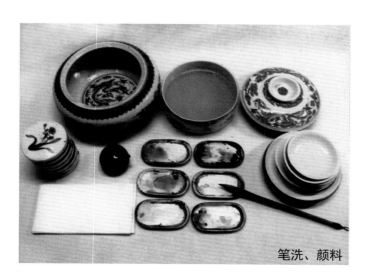

笔洗、颜料

印章、印泥

笔法和墨法

谈墨法离不开水。既是水墨，当以墨为体，以水为用。"墨分五彩"，讲的是墨有焦、浓、重、淡、轻，又有枯、干、渴、润、湿的用墨用水程度和轻重的区分。墨法中有水润墨涨法、泼墨法、浓墨法、淡墨法、破墨法、积墨法、焦墨法、宿墨法、冲墨法等。墨法这一节中主要介绍常用的破墨法、积墨法、焦墨法、宿墨法、冲墨法。

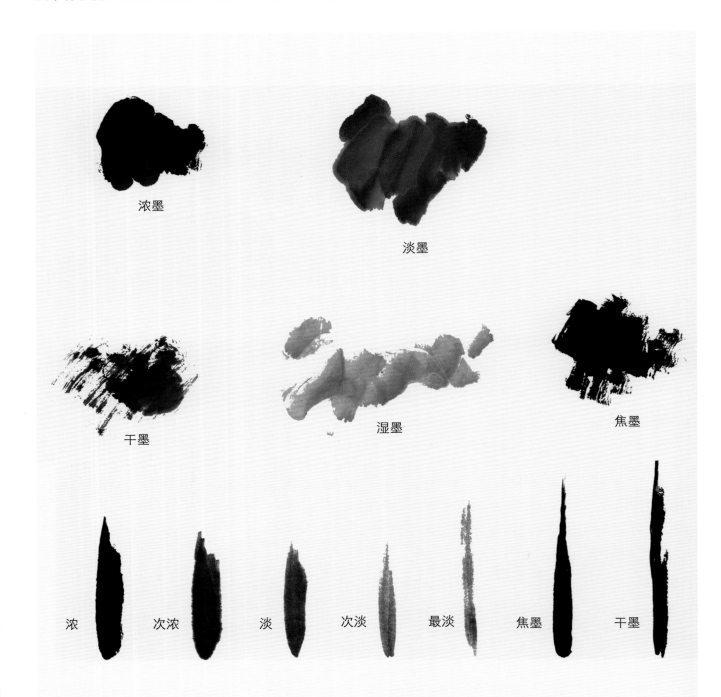

浓墨　　　淡墨　　　干墨　　　湿墨　　　焦墨

浓　　次浓　　淡　　次淡　　最淡　　焦墨　　干墨

紫藤

概述

紫藤为豆科，属大型藤本植物，多年生，木质，落叶。

紫藤在我国分布非常广泛，山东、河南、山西、陕西、江苏、四川、内蒙古、辽宁等省区都有。它随地域不同会有不同的别名：藤萝、藤花、葛花、朱藤……

紫藤为大型攀缘缠绕性木本植物，它的藤蔓随附石岩、树木攀缘缠绕，形似盘龙，刚柔相生，多年的老藤粗可达直径尺余，老干如铁，新枝细若游丝，数枝并生，聚散无序，争空间、争阳光，攀缘向上，充满了生命的活力。特别是它在春季开花时节，四月后，紫霞般的藤花便相继开放，花枝下垂长约一尺上下，每串花有几十朵蝶状花朵，每朵小花有蒂柄与花梗相连，形成串状。颜色因品种不同有紫红色、蓝紫色、白色等多种颜色。千万串花束瀑布般披挂在藤架上，香气四溢，蔚为壮观动人。4—5月开花，花开初期，出叶较少，后期则密叶如盖。其叶为羽状奇数，多为7—13片，开花结果，果实为条状荚果。

紫藤是我国优良的观赏藤本花木，现在很多园林中常有紫藤的棚架和花廊。同时它也是我国文人墨客吟颂和描绘的传统题材。古代诗人、画家都有很多佳作流传于世。如唐代的李白、杜甫、白居易等都有咏藤的佳作。如唐·李白："紫藤挂云木，花蔓宜阳春。密叶隐歌鸟，香风留美人。"唐·李德裕："遥闻碧潭上，春晚紫藤开。水似晨霞来，林疑彩凤来。"清·李鱓："一枝石笋欲凌空，扶起藤花晓露中。草木有心答知己，青霞紫雪点春风。"

紫藤栖燕　任伯年（近代）

紫藤　任伯年（近代）

有一些画家画紫藤并题写诗句赞美紫藤花，如清末·吴昌硕："繁花垂紫玉，条系好春光。岁岁花长好，香飘满画堂。"近现代齐白石："一笔垂藤百尺长，浓荫合处日无光。与君挂在高堂上，好听漫天紫雪香。"宋元明清以来崇尚写意花鸟，紫藤作为重要的绘画题材，不断出现在画家的笔下，像陈淳、徐青藤、任伯年、吴昌硕、齐白石等前辈高手，都给我们留下了很多传世之作，为后人留下了很多模式、技法，至今仍是我们学习的范本。

画紫藤，首先要了解紫藤本身给人的启示和寓意。紫藤的精神实质应是：藤若盘龙，花似紫霞明珠，藤蔓矫健向上，藤花明丽动人。这些是紫藤画面应表现出来的神韵。

古藤通篆意　吴昌硕（近代）

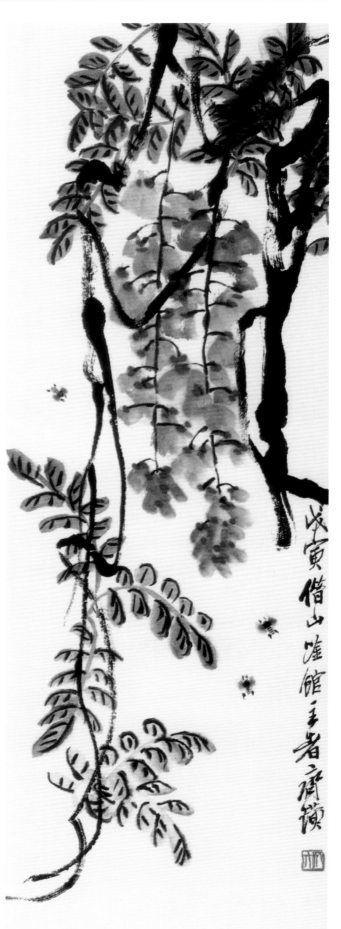

紫藤　齐白石（现代）

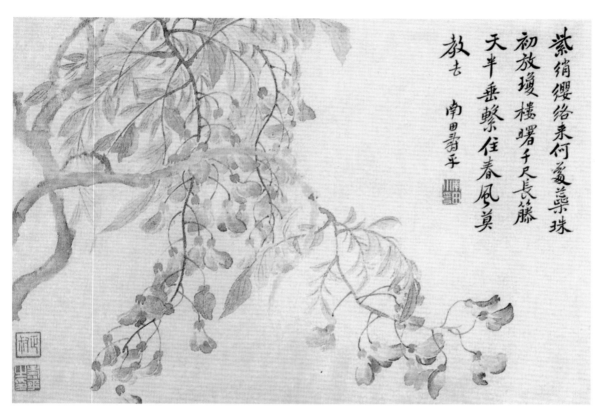

紫绡缨络柔何慕荔珠
初放璎楼曙千尺长藤
天半垂繁住春风莫
教去　南田翁平

紫藤
恽寿平（清）

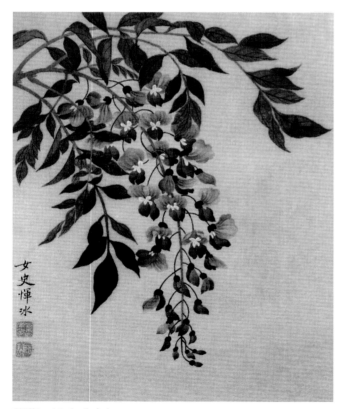

紫藤　恽冰（清）

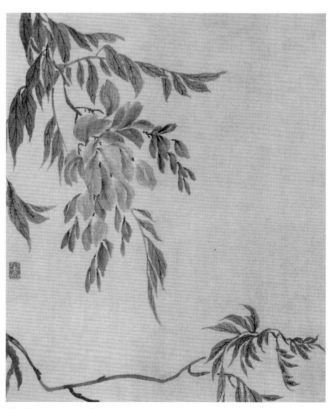

紫藤　华嵒（清）

藤蔓的画法

我们画紫藤，主要是表现它的老干嫩条如虬龙般缠绕而产生的充塞天地的勃勃生气。对画紫藤来说，把藤画好是最重要的。画紫藤又分为新枝和老藤，新枝老藤要有所区别。

新枝可用小石獾笔调绿色朱磦加适量墨色，当年新发枝细弱柔韧，可多用中锋或中侧锋兼用。

画藤的老干，要用篆书的笔法写出，因为篆书的金石气息与紫藤老干的物性相合，非常适合体现紫藤的内在精神。老藤木质坚挺要画出苍劲、老辣的感觉，可用赭墨或直接用浓淡墨色表现。用笔要大胆、果断，注意提、按、顿、挫、中、侧、逆锋转换变化，还要注意藤蔓不规则的缠绕和整幅作品的走势与布局。

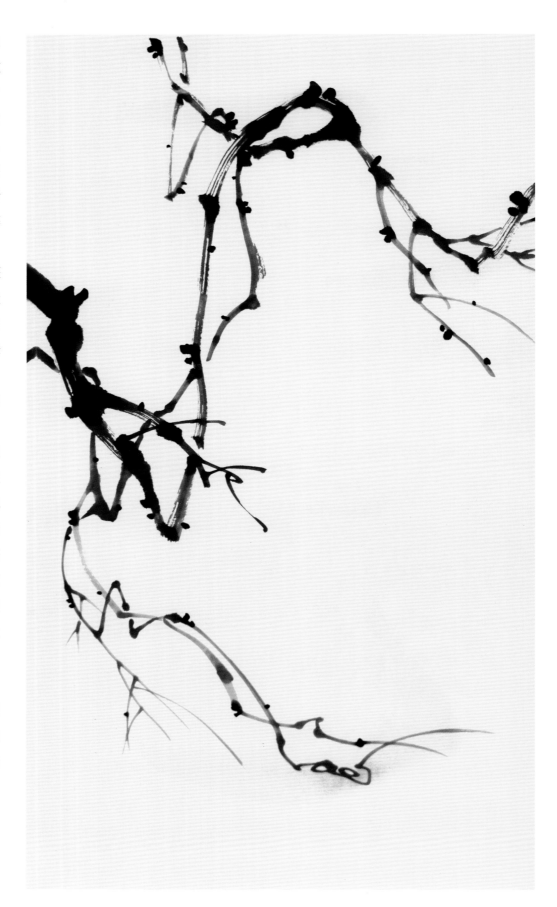

紫藤叶子的画法

　　紫藤叶子为羽状、奇数。在画面里可以画出老、嫩两种叶子，嫩叶子用大石矔斗笔，笔中先调成草绿色，然后蘸朱磦，笔尖再蘸些胭脂，中侧锋转换，画出嫩叶子的形状。一枝叶子要注意大小的变化，方圆尖形状的变化，然后加叶柄把叶子连起来。老叶子用墨绿色，笔尖不蘸胭脂，而用墨色即可，画完叶子再勾筋。嫩叶子用胭脂加墨勾筋，老叶子用浓墨勾筋。

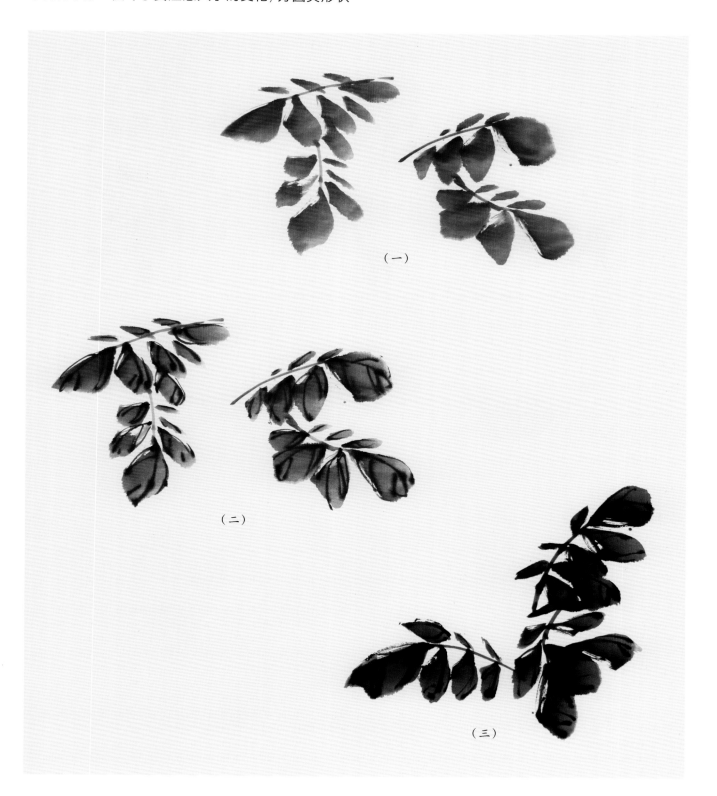

（一）

（二）

（三）

紫藤花的画法

紫藤花的结构

先要了解紫藤花的生长结构。

紫藤花为总状花序,在一根花轴上生长出几十朵花。在花与花轴之间有花柄和花蒂。

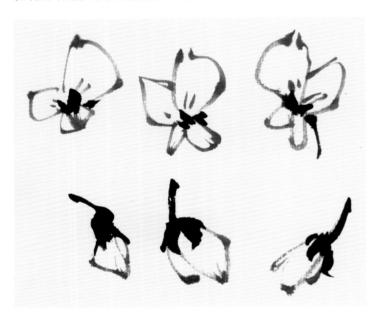

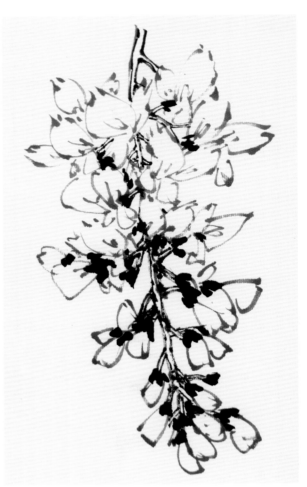

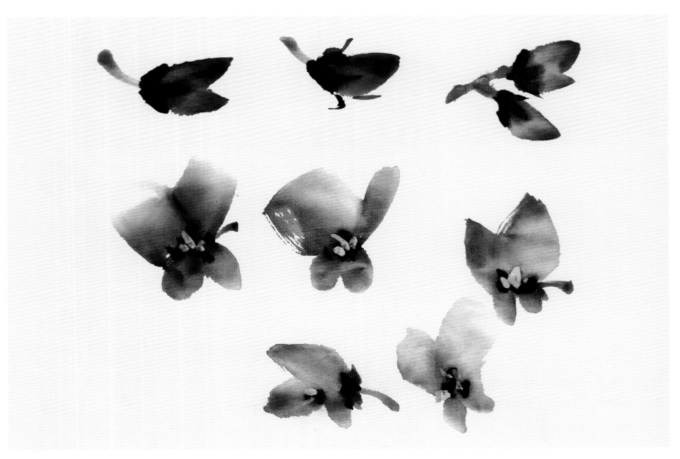

写意紫藤花的画法

　　了解了紫藤花的结构，我们在画之前就有了关于它的花形的印象。画紫藤花，既可以用墨或色点出，也可以用淡墨双勾的方法画出。用色点全开的花需有色彩的变化，有的地方偏红，有的地方偏青，才接近于自然界中紫藤花的感觉。紫藤花的大形是长串下垂的走势，点花时要注意花与花之间的疏密关系。

　　花点好、勾好后，要用花梗串起来，注意花梗的走势要和藤的大势相一致。画花梗要中锋用笔，才会出现细嫩圆润的感觉。

写意紫藤花步骤图一

步骤一：先用大些的白云笔或冰清玉洁笔蘸调好的白色，中间调三青，最后蘸胭脂，调成紫藤花的颜色，注意笔上浓淡的色阶变化。先画出紫藤花串状上半部盛开的花朵，错落有致，花型不要雷同，要有形态上的多种变化。

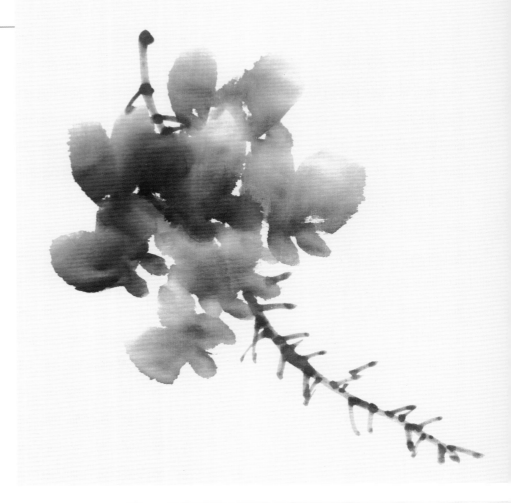

步骤二：用长锋狼毫笔画中间的花轴，并画出花柄。

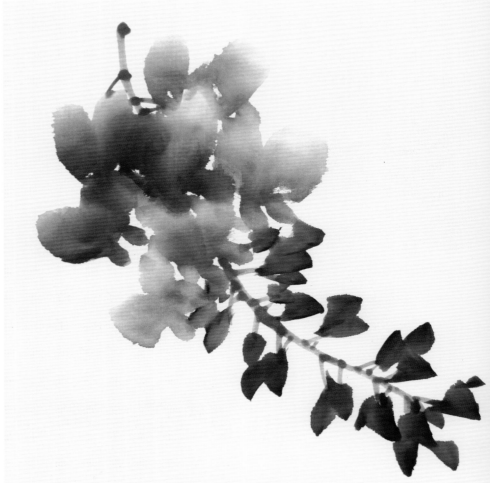

步骤三：画完上边的盛开花朵之后，再画下边似开未开或完全没开的小花苞，注意花形大小变化，颜色浓淡疏密的变化。

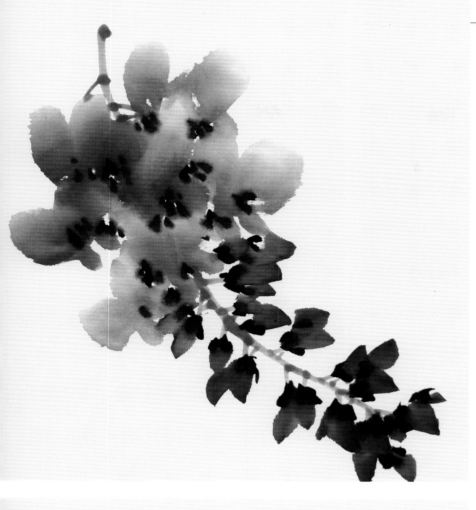

步骤四：用胭脂加墨点出花蒂。

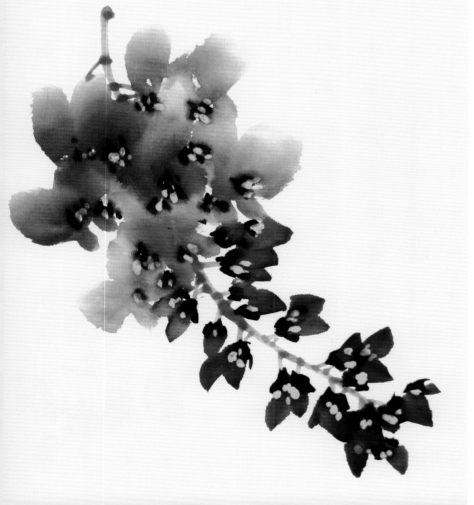

步骤五：最后用笔在花中适当点些黄色的花蕊，一串紫藤花就画好了。

写意紫藤花步骤图二

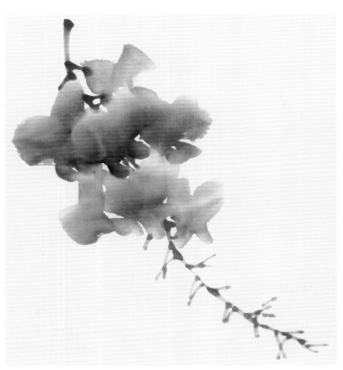

步骤一：用长锋狼毫笔画中间的花轴，并画出花柄。

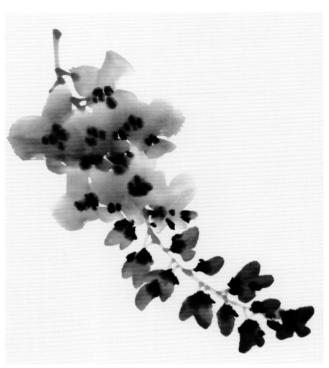

步骤二：画完上边盛开的花朵之后，再画下边似开未开或完全没开的小花苞，注意花形大小变化、颜色浓淡疏密的变化。然后用胭脂加墨点出花蒂。

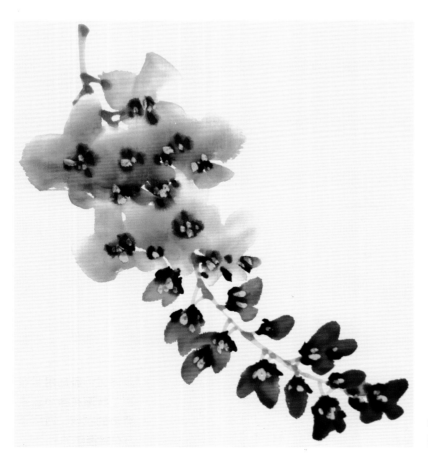

步骤三：用笔在花中适当点些黄色的花蕊，一串紫藤花就画好了。

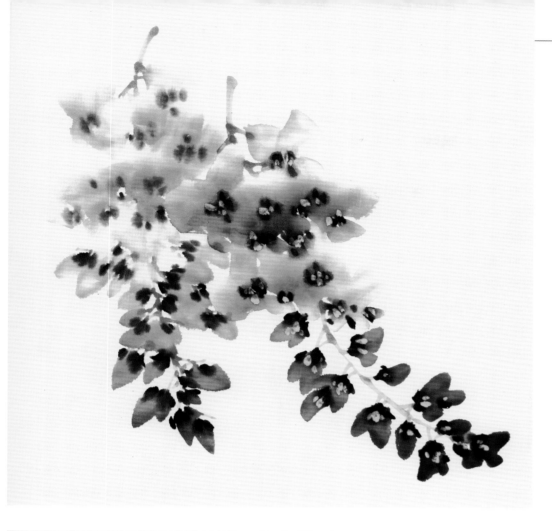

步骤四：画两串紫藤花，右边第一枝画好后，按同样的步骤顺序再画左边第二串。注意两串藤花的先后顺序，不要混在一起。

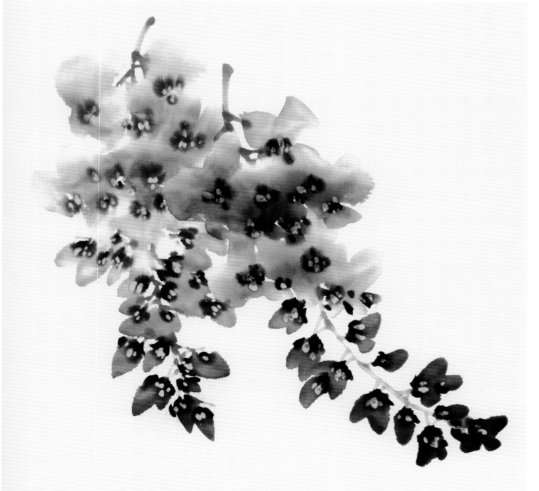

步骤五：最后用笔在第二枝藤花当中点些黄色的花蕊，两串紫藤花就画好了。

紫藤的画法步骤

《春之韵》的示范步骤图

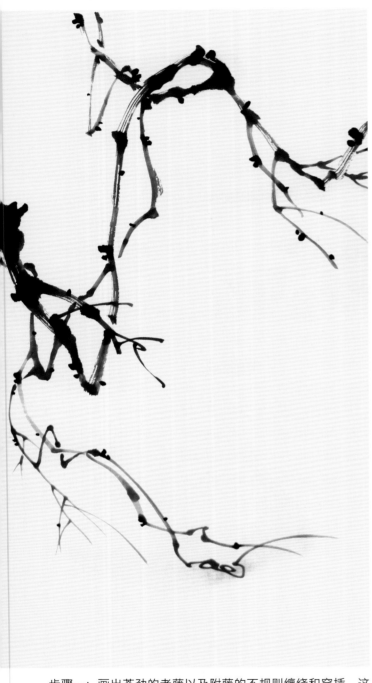

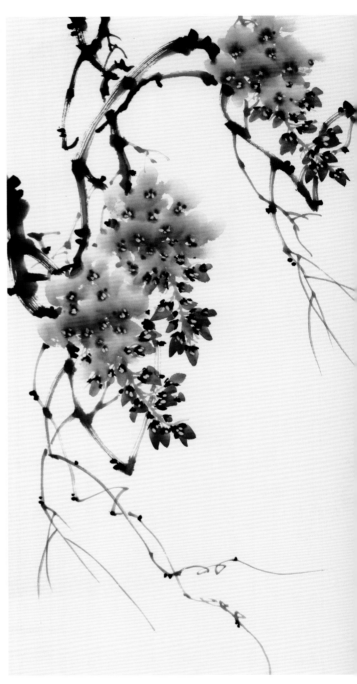

步骤一：画出苍劲的老藤以及附藤的不规则缠绕和穿插，这期间要注意墨色的区别，老藤新枝的区别。

步骤二：先画出紫藤花，注意错落有致。

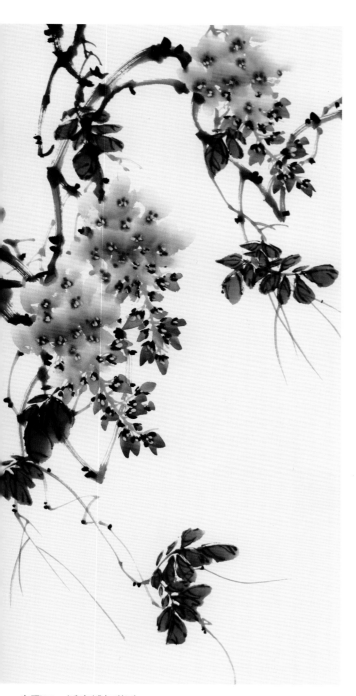

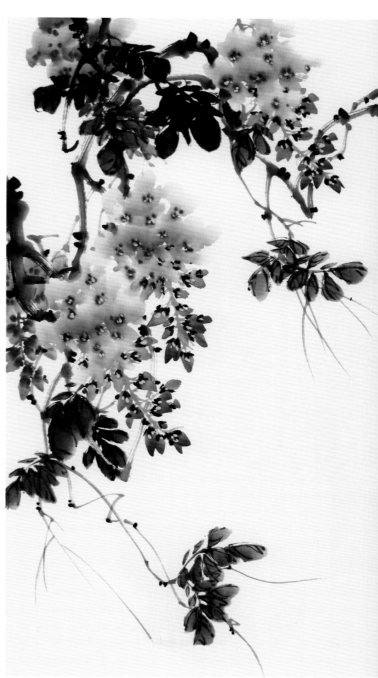

步骤三：适当辅加藤叶。

步骤四：辅加老叶子。老叶子由于墨色较重，可画在藤蔓上，也可以衬托色淡一点的藤蔓。

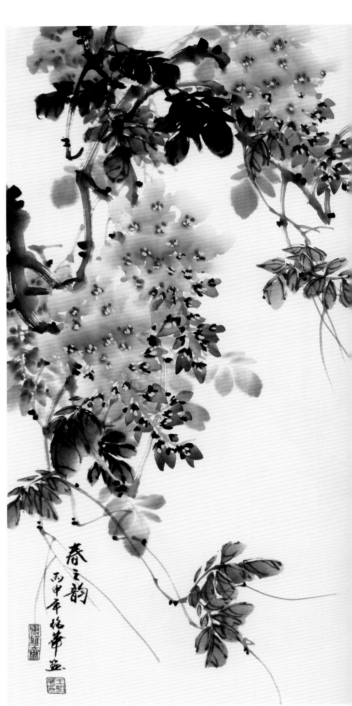

步骤五：处理疏密和层次关系，可在适当位置附加淡色的藤花和淡色的叶子与藤蔓。

步骤六：题字、落款、盖印章，完成完整作品。

画紫藤范图欣赏

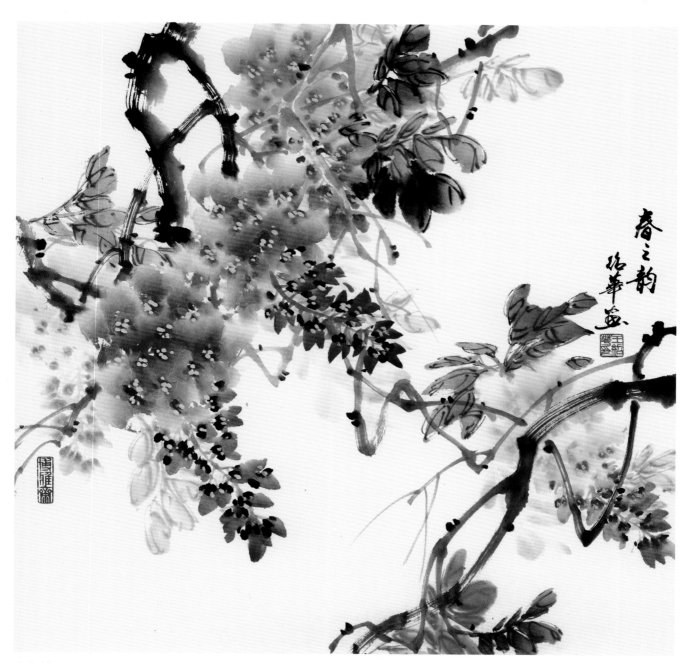

春之韵

　　此幅作品用色单纯明快，用笔厚重扎实，表现出春天明媚的气韵。斜向型的构图方式，表现出对中国画造险破险的把握力度。

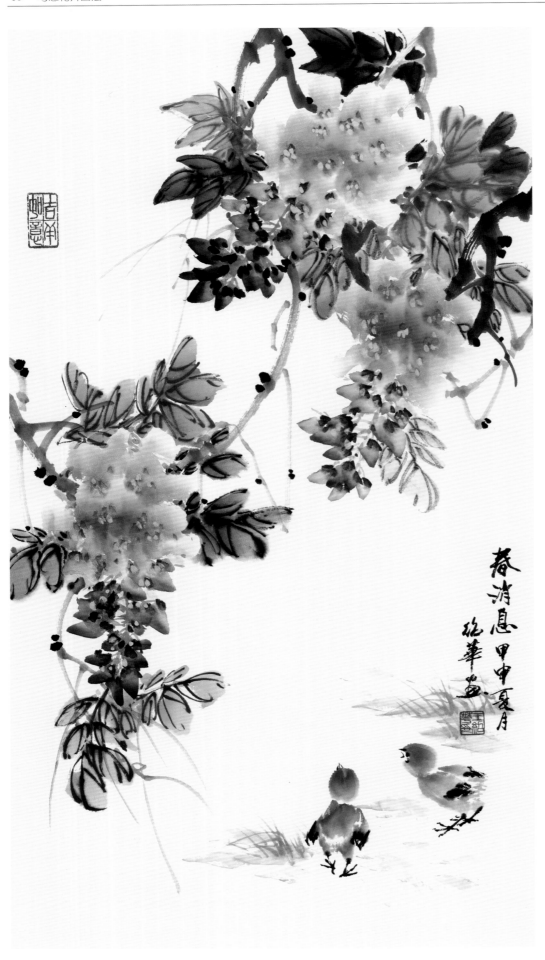

春消息

　　此画用笔老辣畅快，显示出运用干笔的高超技巧，藤梢的穿插和走势的安排别致，使画平中出奇。全画色彩丰富，构图上密下疏，疏处又有小鸡翘首而望，尽显春意浓浓。

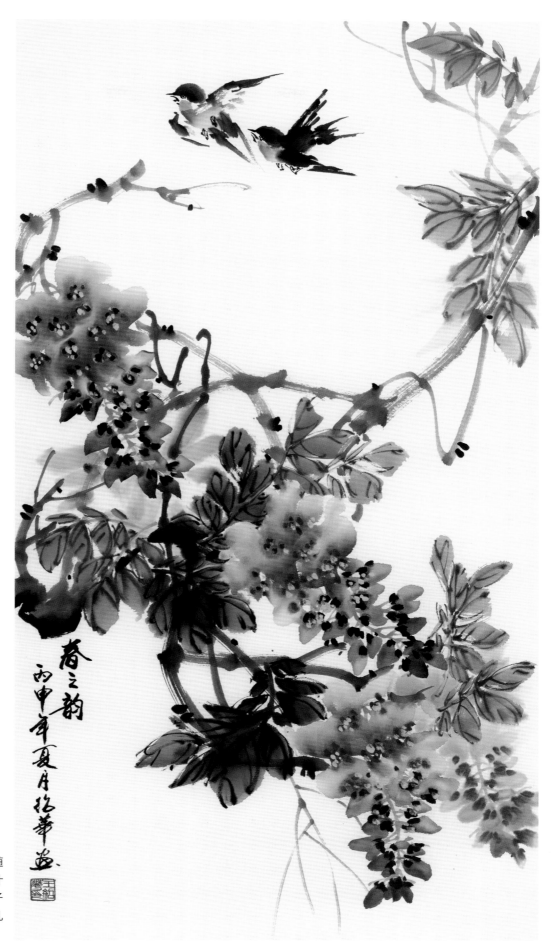

春之韵

此画表现紫藤花随风摇曳的姿态，花和叶各具不同的态势。燕子斜飞，给画面增加了几许活泼灵动之感。

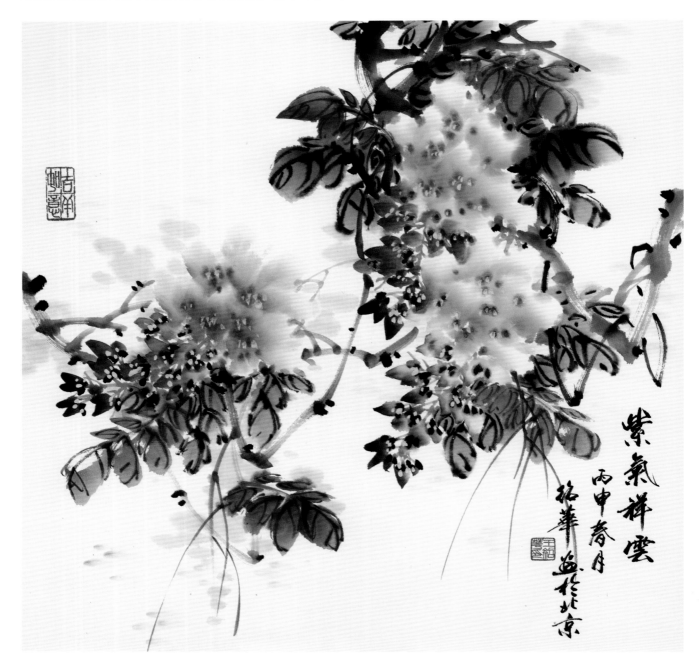

紫气祥云

此幅作品章法平稳，用笔流畅精到，给人轻松自由之感，
一派宁静祥和的气氛。

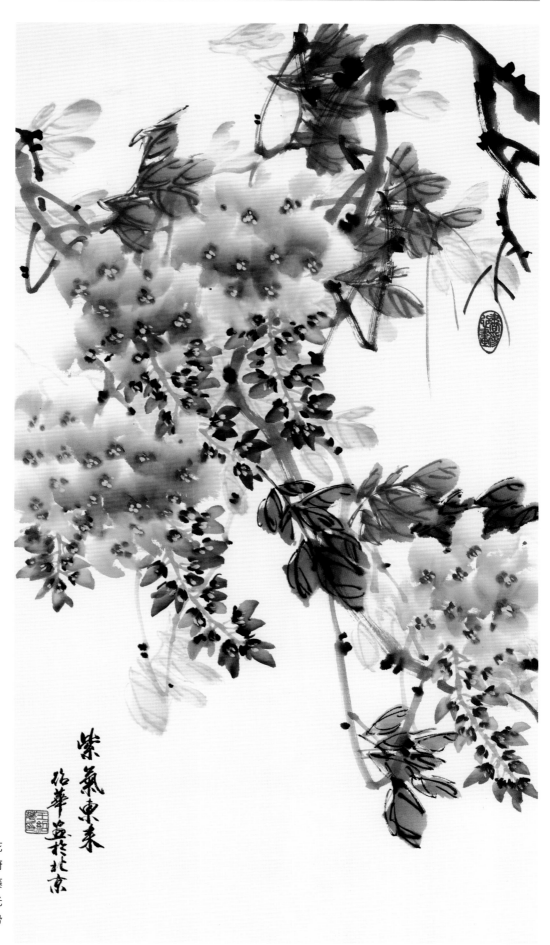

紫气东来

　　此画沉稳雄健，花与叶色彩变化丰富，俯仰向背，顾盼生姿。藤叶繁茂，紫玉临风，光彩浮动。整幅作品气势纵逸飞扬。

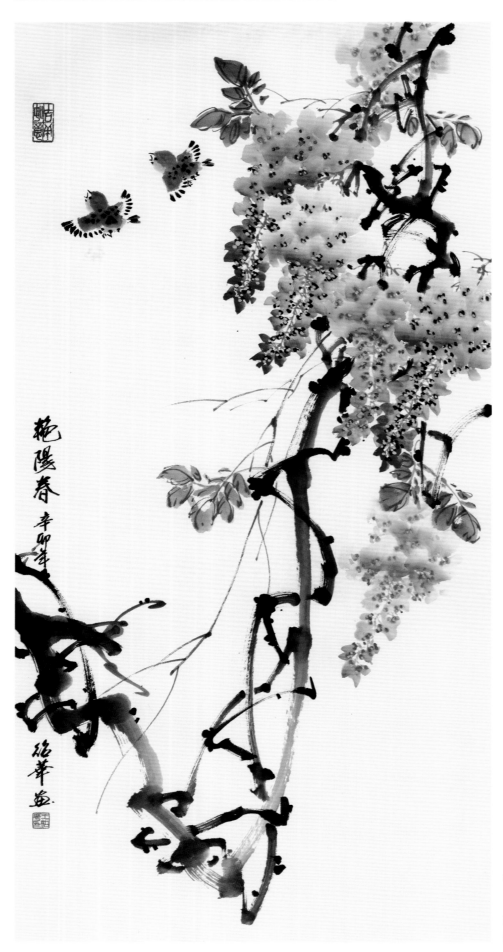

艳阳春

　　此画老藤朴厚干裂，花如润含春雨。全幅气息流畅，明艳照人，生机勃勃，犹如艳阳春日光景。

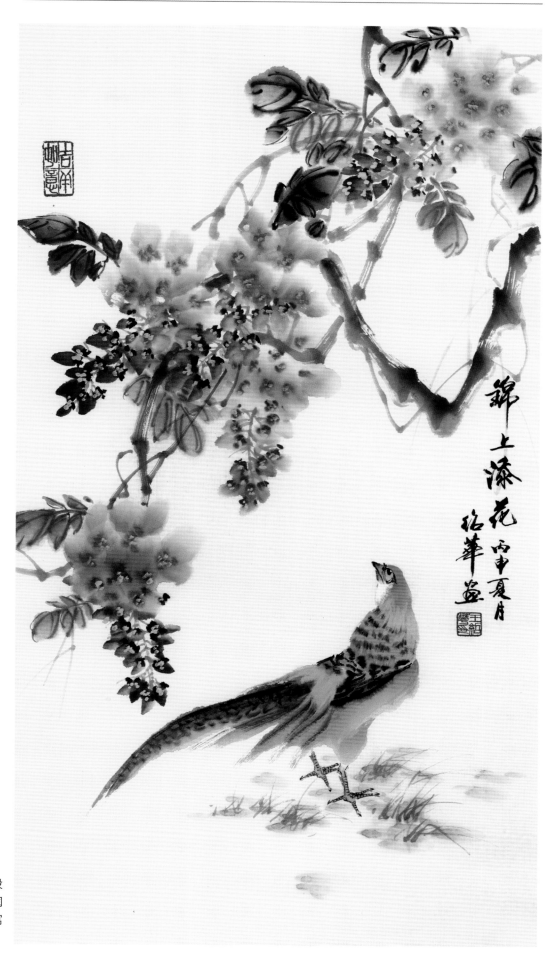

锦上添花

锦上添花

此画工整细致，设
色雅致，自有清雅秀润
的韵味。下有锦鸡，寓
意锦上添花。

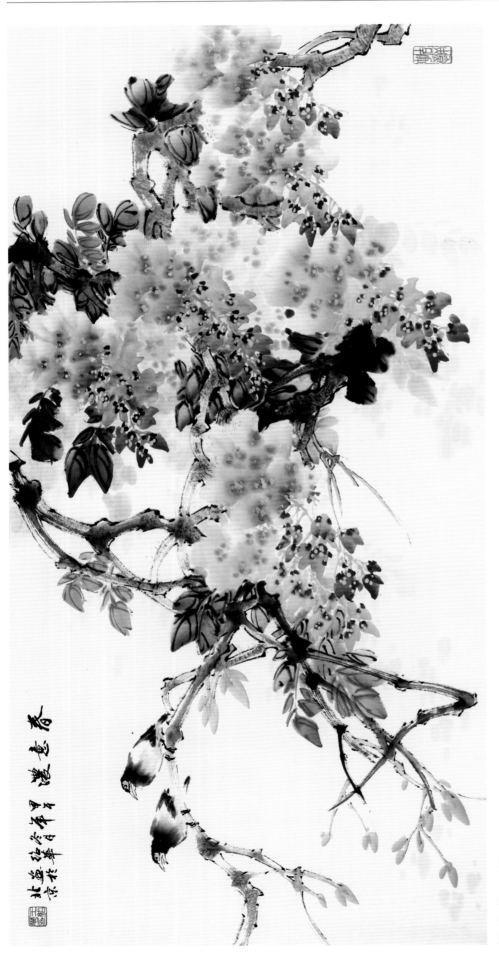

春意浓

　　此画紫藤花有聚有散，开张松静，用笔变化多端，气息饱满，空灵有致，两只小鸟使画面热闹起来。

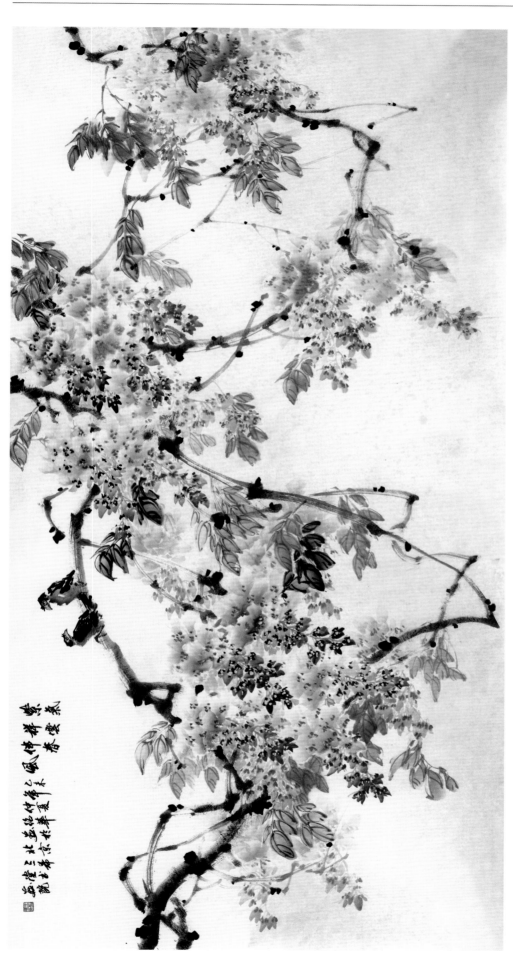

紫气祥云伴春风

　　盛开的紫藤，一球一球重叠倒悬，花心黄色，花瓣紫色，密密麻麻，布满画面的上下。画面气势博大，似乱非乱，构图严谨，变化多端。花之雍容，藤之老辣，尽显无遗，表现出独特的视觉美感及情思。

梅花

概述

梅花为蔷薇科李属，主要分布在亚洲，以我国和日本最多，品种有三百之多。梅花具有耐寒的特性，能在冰雪中开花。

在中国传统文化中，梅花被文人墨客赋予人格意义和象征意义，人们托梅言志、借梅抒情，从它们身上找到了精神的追求与寄托。历经千古流变，梅花逐渐演变成为特定文化内涵的约定，升华为传统文人的精神品格，乃至中华民族的独特民族气节，这根深蒂固地融入到了人们的思想、生活中。

梅花那迎雪吐艳、凌寒飘香、铁骨冰心、坚韧无畏的崇高品质和坚贞气节历来被古今文人所青睐。梅花为传统名花之一、"四君子"之首、二十四番花信之首；和松、竹并称为"岁寒三友"。梅花被赋予德的品性，古人认为，"梅具四德，初生为元，开花如亨，结子为利，成熟为贞"。梅花还享有"花魁""东风第一枝""国魂"等美誉。

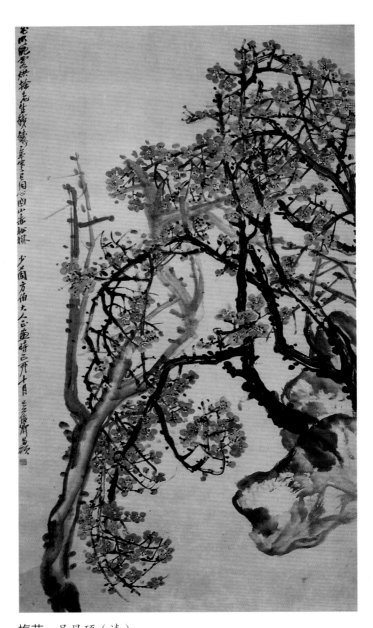

梅花　吴昌硕（清）

梅花　八大山人（明）

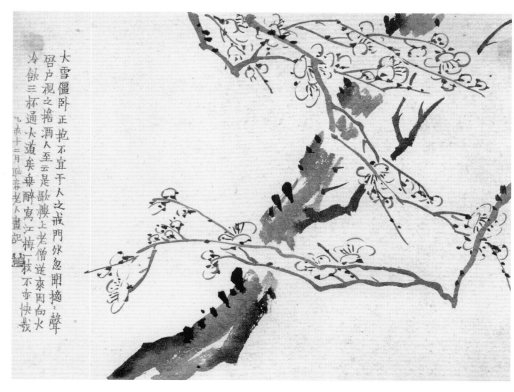

大雪僵卧正抱不宜干人之戒門外忽聞摘：聲
啟户視之捲酒人至云是歇痩上老僧送來因向火
冷飲三杯通大道矣無醉寫江梅一枝不亦快哉

乙亥十二月耻春老人畫記

梅花　金农（清）

在传统的中国绘画中，梅花是常用的题材，涌现了一大批画梅名家，如元代画家王冕、当代画家关山月等。画家们通过手中的画笔，加上对梅花文化的感悟，通过笔墨的干、湿、浓、淡的交融构成梅花的千姿百态，表现梅花傲雪耐寒的品格、清雅的风韵。

梅花自古就作为祥瑞的象征。郑板桥诗句"寒家岁末无多事，插了梅花便过年"，可见古人就有将梅花作为岁时请功的传统习俗，至今新春佳节所贴的春联也常常有关于梅花的内容，如"梅传春讯，雪兆丰年""数点梅花添雅兴，一声爆竹报新春"等。民间还流传着许多与梅花有关的吉祥、喜庆的说法。梅花绽开五瓣，有"梅开五福"之说；喜鹊落在梅枝上为"喜鹊登枝""喜上眉梢"，寓为吉祥如意；并枝梅喻夫妻美满。

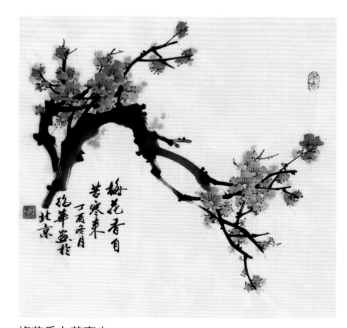

梅花香自苦寒来

写意梅花画法

梅花枝条的几个自然规律

　　画梅,从何下手,是初学者碰到的第一个问题。了解生长规律,理解形态结构,掌握基本造型规律,是首要的一环。画梅枝起手是第一步,和书法笔顺一样,哪笔先哪笔后,都有讲究。同时要了解,梅花枝条的基本单位组合,即从一笔到五笔、六笔,构成枝条的基本造型。

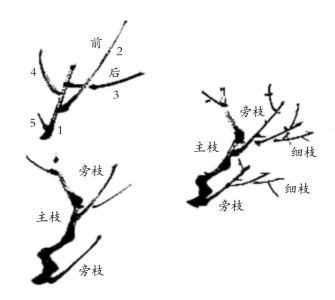

梅花花朵画法

　　梅花有正、侧、偃、仰、背等朝向,有盛开的、初放的、含蕊的、花蕾、开残的,并有单瓣、复瓣两种花式。写意画,一般画单瓣为多。梅花为五瓣,花瓣呈圆形,开残的可画四瓣、三瓣、二瓣。花的色彩有红、粉红、白、黄等,也有白色略带粉绿的,但不多见。花朵的表现方法,常用的有三种: 圈花法 (又称勾勒法),点花法 (又称没骨法),圈点结合法。

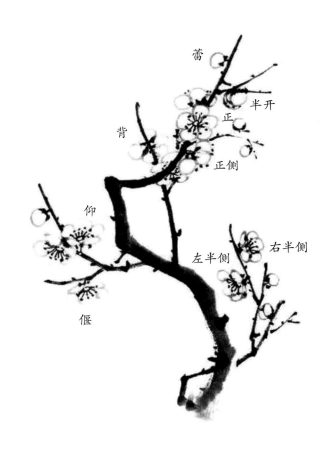

梅花主干画法

　　梅花主干是指老干、粗干（梗）部分。古梅的老干，龙盘凤舞，苔藓滋蔓。有的树桩疙疙瘩瘩，枝梗也是稀稀疏疏的。因此画老干时要双勾偏锋着笔，墨色以淡、枯、渴为宜，并画出飞白的笔墨情味；再用淡墨皴染；最后用浓墨点苔藓，以浓破淡，枯湿相间，求其梅树苍劲老辣的质感和遒劲的精神。表现老干的基本方法有勾勒法、没骨法、勾皴结合法等。

（一）　　　　（二）　　　　　（三）　　　　　（四）

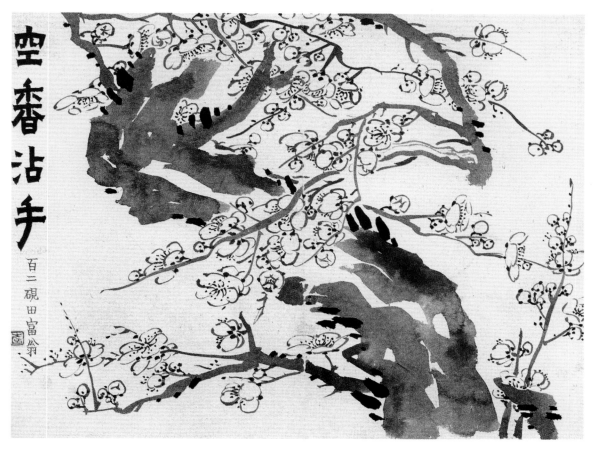

梅花　金农（清）

梅花画法步骤

《梅花香自苦寒来》步骤图

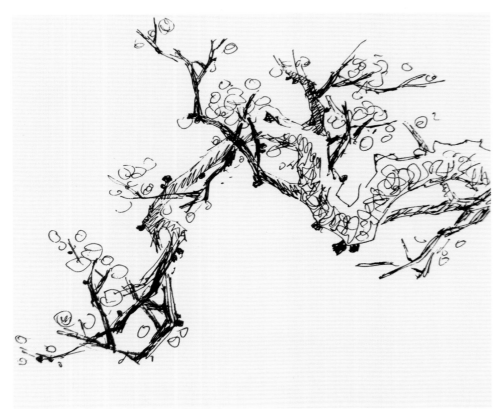

步骤一：先设计好构图。

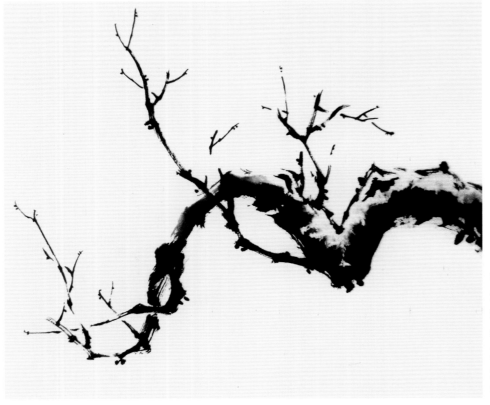

步骤二：用勾勒、皴擦等方法，先画出梅树的老干部分，注意表现明暗关系和墨色变化以及老干苍劲、老棘的质感。然后用浓墨及中、侧锋兼用画出小枝和主干，注意按设计好的构图给点花位置留出空白。

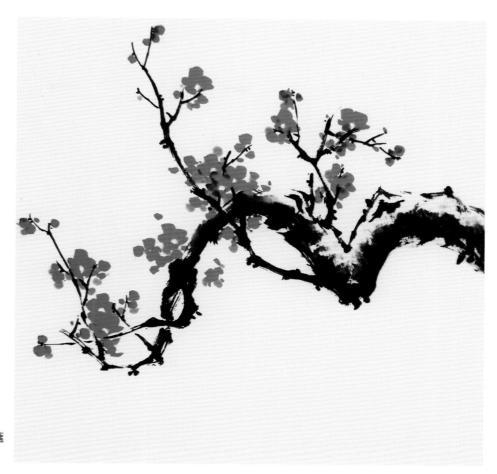

步骤三：用大白云或大笑竹笔，蘸朱砂或朱磦、曙红画花头、花苞。

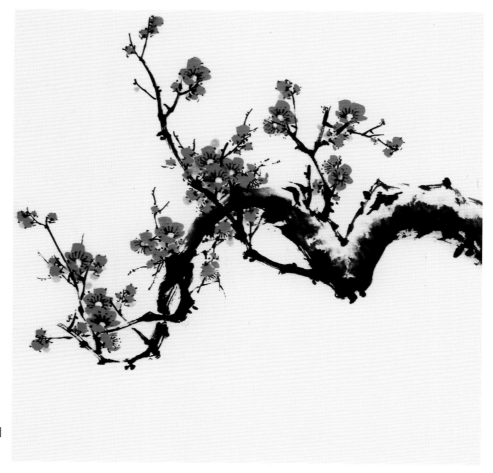

步骤四：用叶筋或小衣纹笔，蘸胭脂加墨点出花蒂、花蕊。

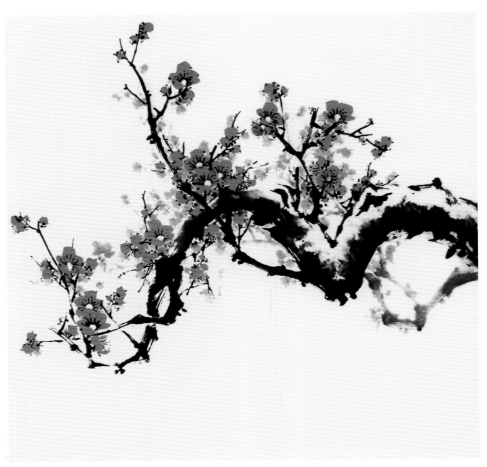

步骤五：根据构图需要补淡汁、淡花及淡花蒂、花蕊。

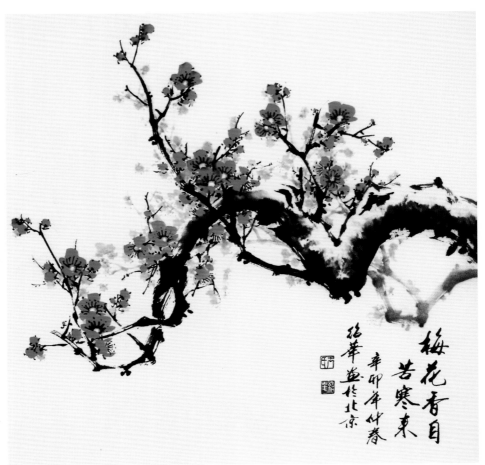

步骤六：最后收拾，题字，落款盖章，整幅作品完成。

画梅花范图欣赏

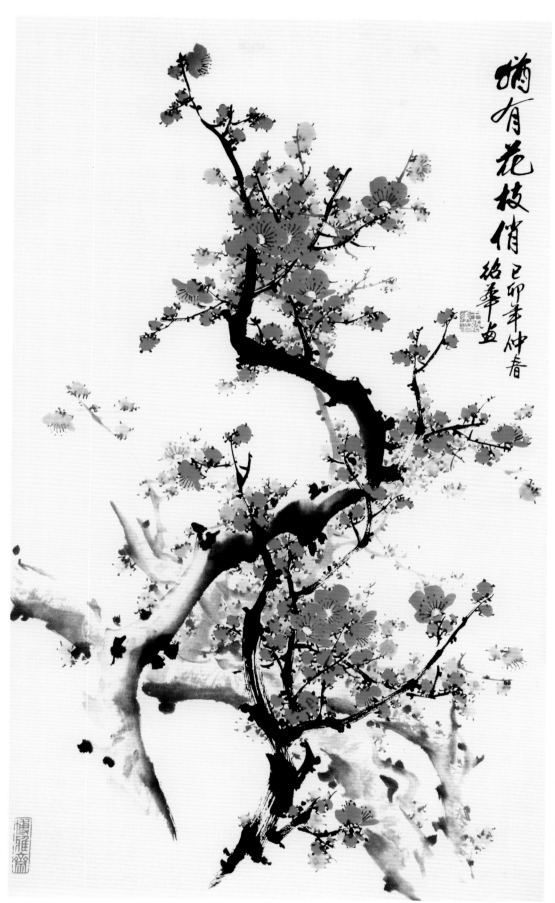

犹有花枝俏

已卯年仲春绍华画

犹有花枝俏

　　此图淡墨勾花，浓墨点蕊，运笔道劲有力，构图疏密有致，枝条穿插，表现出寒冬腊月犹有花枝俏的韵趣。

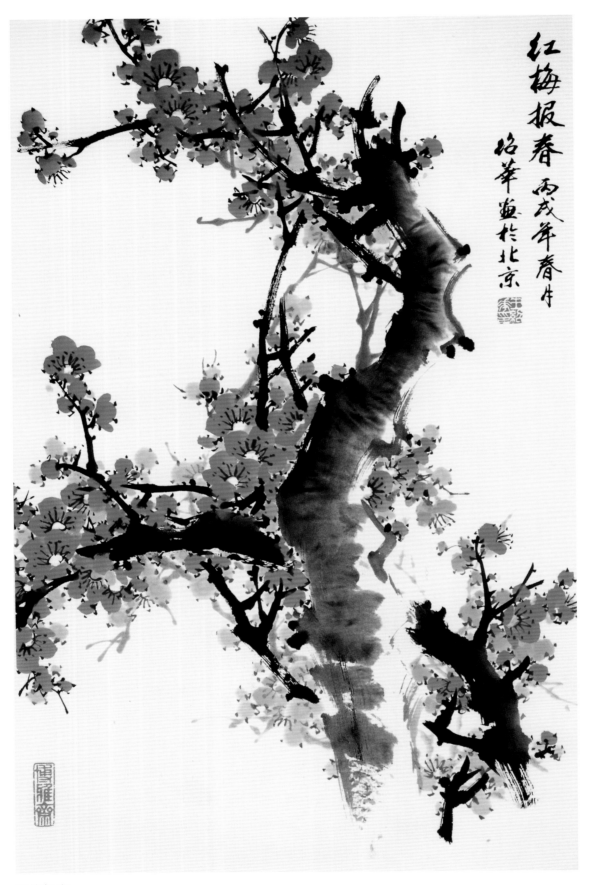

红梅报春　丙戊年春日
绍华画于北京

红梅报春

此幅枝干纵横，以墨笔皴写，湿笔中又呈飞白，构图别致，
布局豪纵奇崛，气象峥嵘而清劲可爱，表现出梅花"报春"的品格。

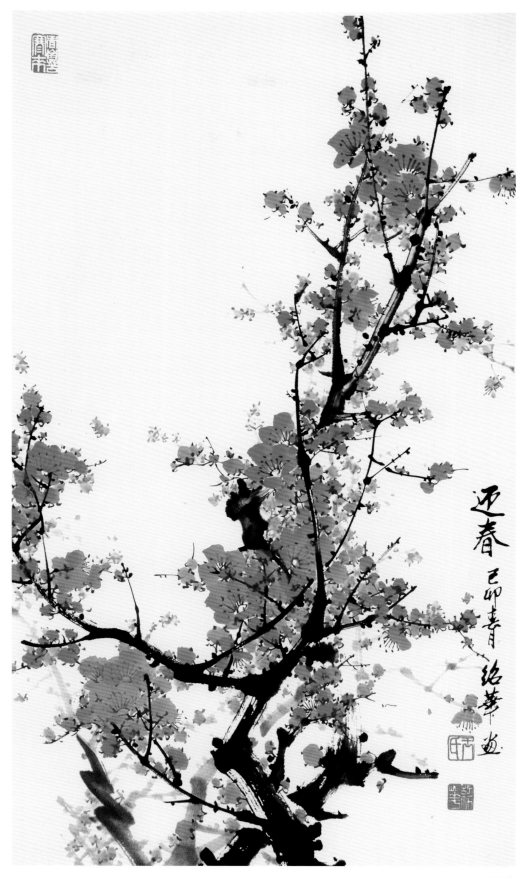

迎春

此图梅花竞相吐蕊开放，擅用疏与密、繁与简、直与曲等对比手法布局，笔势遒劲奔放，墨色浓淡参差，境界幽雅淡逸，尽显梅花"迎春"之品格。

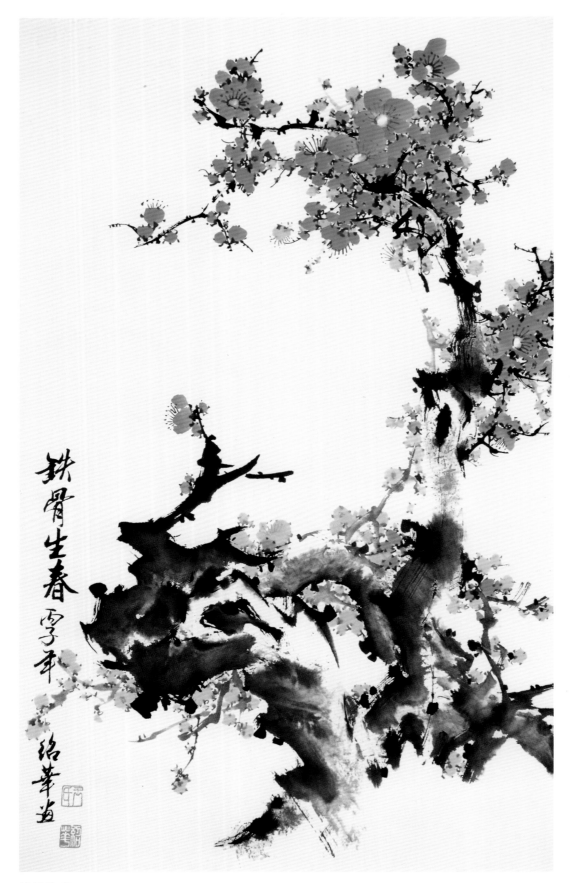

铁骨生春

　　此图梅花主干苍古老拙。梅枝横斜而出，枝条简疏。笔墨精练蕴藉，主干以淡墨挥洒，花蕊挺劲清秀，观之似觉春风扑面而来。

雪梅

　　此画清淡秀雅,瘦劲姿媚。枝、花并不太繁,而以疏朗清瘦见长,给人一种疏影潇洒、冷香四溢的感觉。

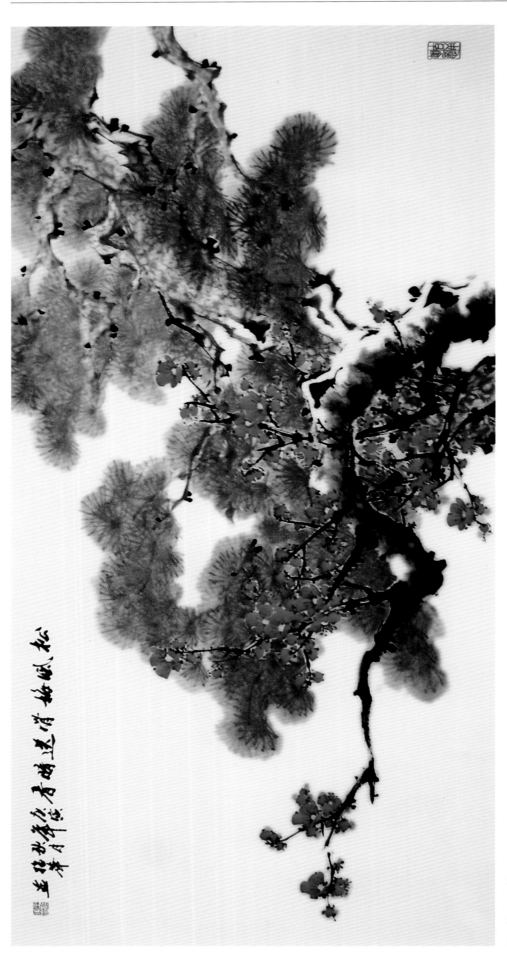

松风梅骨送晴香

　　松树枝干苍老古朴，梅树着花不多，茂朴幽美，花蕊挺劲清秀，似有暗香袭来，引人沉醉。

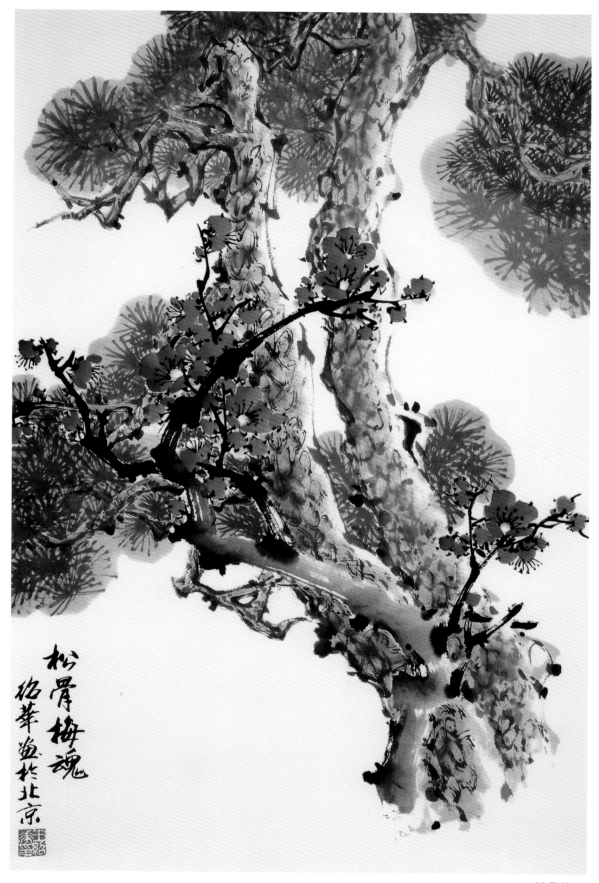

松骨梅魂

松树枯健如蟠龙虬曲，尽显苍老道劲，梅花一枝傍生，
红艳动人，松骨梅魂，相互映衬。

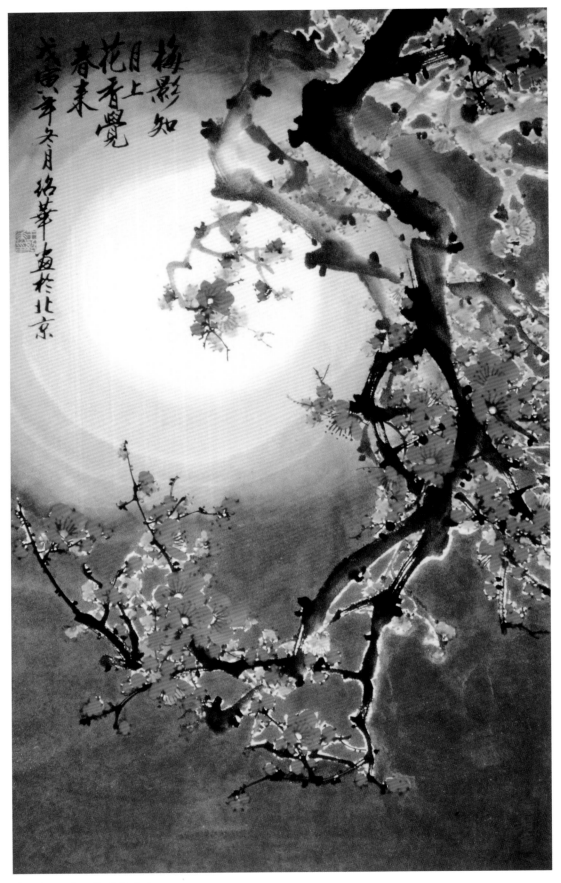

梅影知月上　花香觉春来

　　此图梅花作垂枝式，运笔密而不乱，繁而不杂，墨气雄厚，
一轮圆月，影照梅花，分外清逸。

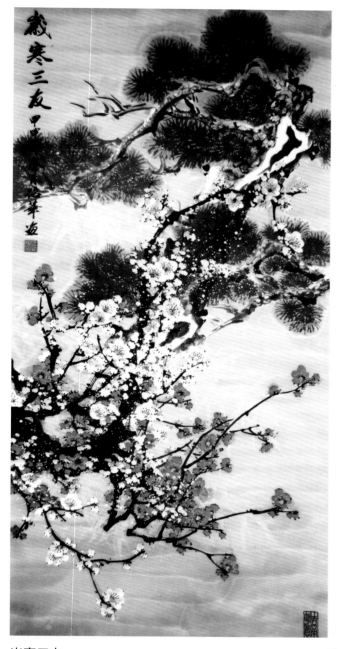

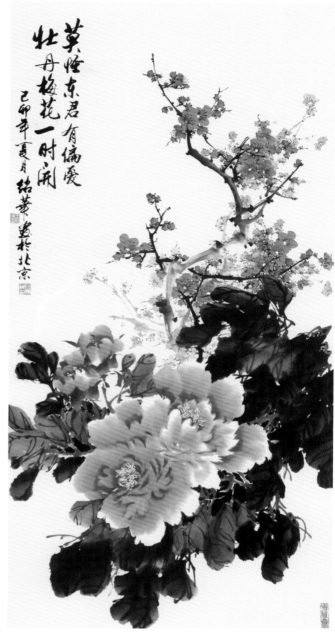

岁寒三友

　　松、竹、梅并置画幅之中，构图疏朗大方，松树矫健遒逸，梅花清逸有神，尽显岁寒之姿、高洁品格。

莫怪东君有偏爱　牡丹梅花一时开

　　牡丹怒放，梅花盛开，生气勃勃，一前一后，相互衬托，构图虚实有度，设色清丽不俗，观之有如春风扑面。

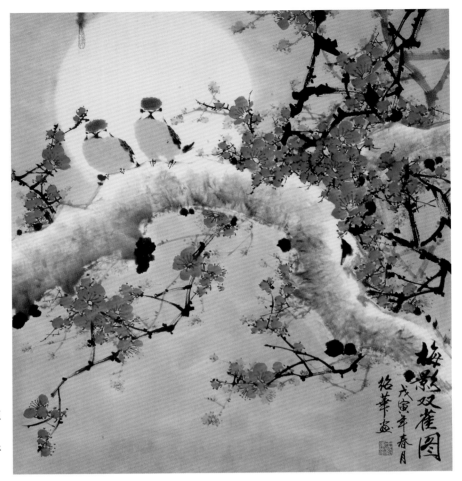

梅影双雀图

　　梅花清淡秀雅，以墨笔写干，稍加点染，曲折秀逸。墨线勾花，略罩淡粉，铅白点蕊，神清韵足。双雀站立于梅干之上，与梅花相得益彰，尽显清幽意境。

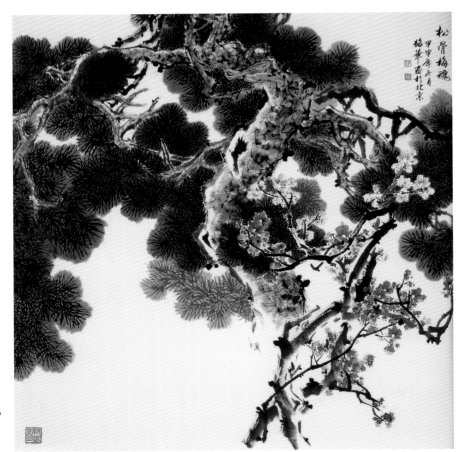

松骨梅魂

　　此图枝柯萧疏，风骨嶙峋，松树遒逸，梅花点点于梅枝之上，构图疏而不乱，富有韵趣。

牡丹

概述

　　牡丹，国色天香，花中之王。她雍荣华贵，美艳绝伦，一直被中国人视为富贵、吉祥、幸福、繁荣的象征。牡丹是历代艺术家描绘的重要题材之一。

　　牡丹为毛茛科，落叶灌木。由于品种不同，高者可达 3-4 米，有的疏散斜生，有的稠密直上。初春梗端鳞芽发出嫩叶，在河南地区 3 月抽茎，茎上分枝生叶，顶端生花苞，叶大而厚，叶柄长而互生，每枝九叶，俗称三叉九顶，生至 4-5 批叶时方才开花。牡丹天生丽质，有红、黄、绿、蓝、黑、白、粉等色，同一种色系的花中，深浅浓淡又各不相同，花开香气袭人。牡丹在演变过程中，花瓣层次差异，出现了不同层次的花部形态，形成有单瓣型及荷花、菊花、蔷薇、千层台阁、托桂、金环、皇冠、绣球等复瓣类型，作画时把握其基本形状，就会心中有数，下笔便有神了。归纳起来典型的形状有圆形、椭圆形、缺口圆形、月牙形、梯形、翘角形、多边形、圆外小圆形等。

　　牡丹作为观赏花在我国已有 1400 多年历史，是我国人民最喜爱的著名花卉之一。牡丹之名在秦汉之际就有了，观赏牡丹始于隋唐盛于宋。长安骊山栽种颜色各异的牡丹万余株，诗人李白有"云想衣裳花想容，春风拂槛露华浓"，李正封有"天香夜染衣，国色朝酣酒"的牡丹诗名句传诵至今。现在能看到最早最完整的牡丹画是五代徐熙的《玉堂富贵图轴》。徐熙为五代南唐画家，始创"落墨画法"。宋代牡丹品种更多了，栽培中心也从唐之长安转移至洛阳，从此有"洛阳牡丹甲天下"之誉。欧阳修在诗中写道："洛阳地脉最宜花，牡丹尤为天下奇。"《洛阳牡丹记》一书中指出牡丹品种有 109 种，颜色也较复杂，记述了并蒂花的新奇品种和重瓣现象。

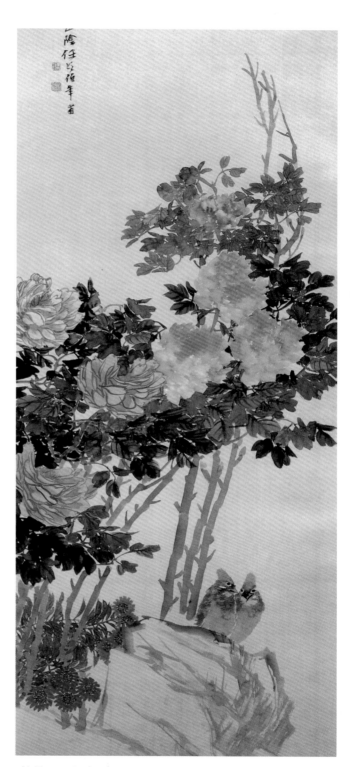

牡丹　任伯年(清)

明代牡丹画家辈出，陈淳、徐渭等都是画牡丹的高手，徐渭尤善画墨牡丹，留下了"不然岂少胭脂在，富贵花将墨写神"的题画诗佳句。清代著名画家恽寿平、赵之谦、任熊以及海上画派任伯年、吴昌硕等亦画牡丹，特别是恽寿平（字南田）宗北宋徐崇嗣没骨法，画法独创一格，他所画的牡丹笔致俊逸，意境幽淡。

到了现代，著名画家王雪涛曾画了大量的牡丹画，幅幅神态各异，生机勃勃。绘画大师齐白石画的牡丹花，用笔简练，常是寥寥数笔，却生机盎然。此外陈半丁、唐云、陈子庄等画家所绘牡丹也各有特色，引人入胜。

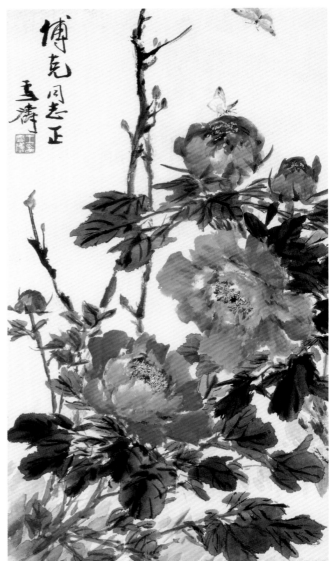

牡丹　王雪涛

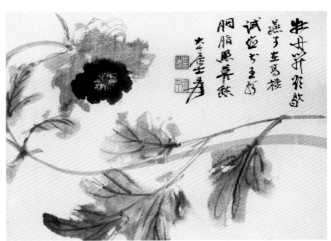

牡丹　张大千

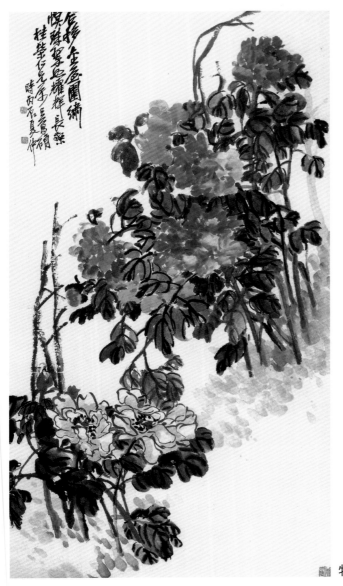

牡丹　吴昌硕（近代）

写意牡丹画法

牡丹的生长规律和结构

　　牡丹，学名Paeonia suffruticosa，归芍药科、芍药属，多年生落叶小灌木。

　　牡丹生长缓慢，株型小，株高在0.5-2米之间；根肉质，粗而长，中心木质化，长度一般在0.5-0.8米，极少数根长度可达2米。枝干直立而脆，圆形，从根茎处丛生数枝而成灌木状。第二年开始木质化，秋后多有干梢现象，表皮褐色，常开裂而剥落。每年春天从芽孢中抽出嫩枝，主茎顶端孕育花苞，四周长出4-6片叶子，叶互生，一枝叶柄分出三个小叶柄，每个小叶柄上长出或连或裂的三片叶子，这就是我们经常说的牡丹叶子"三叉九顶"。总叶柄长8-20厘米，表面有凹槽；花单生于当年顶枝，两性，花大色艳，形美多姿。花茎10-30厘米；花的颜色有白、黄、粉、红、紫红（紫）、黑紫（黑）、雪青（粉兰）、绿等颜色；花分单瓣、复瓣。复瓣的外缘瓣较大而有缺裂，中心为花蕊，分为雌蕊与雄蕊。

　　牡丹花的各部位的具体结构，分解说明如下图：

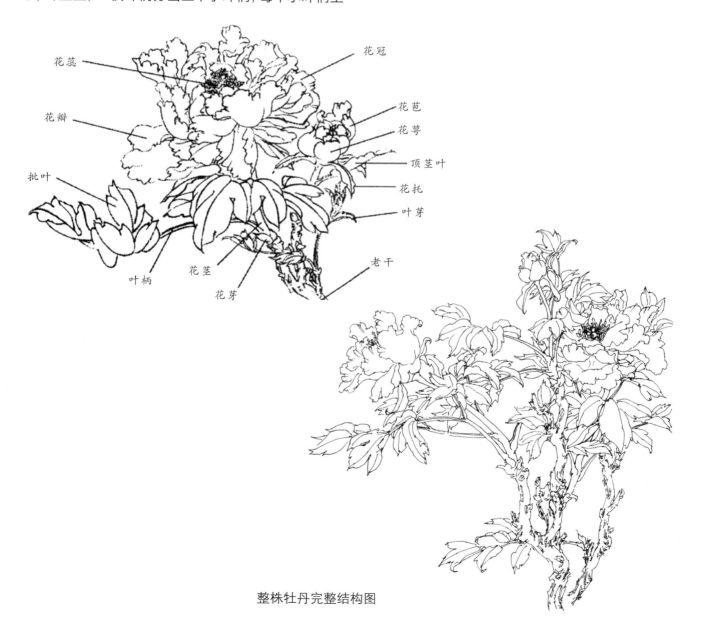

花蕊　花冠

花瓣　花苞

花萼

顶茎叶

花托

叶芽

批叶

老干

叶柄　花茎　花芽

整株牡丹完整结构图

花蕾初开

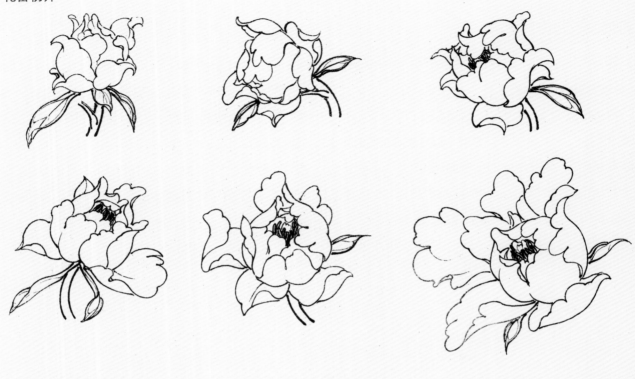

花蕾绽放

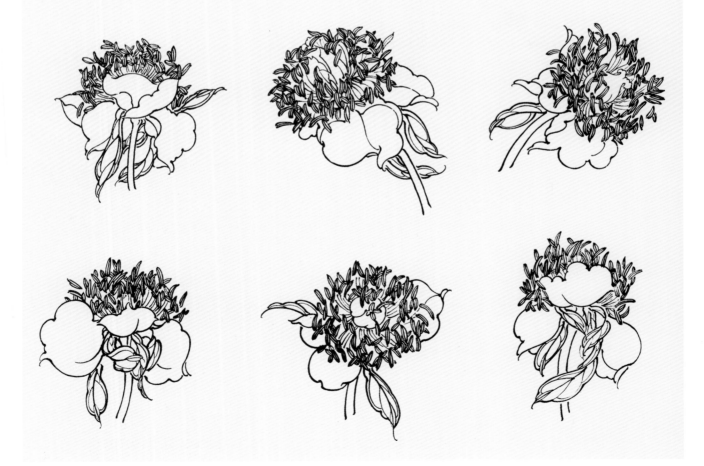

花蕾（花苞）

牡丹花蕾根据不同时期分为大花苞和小花苞。小花苞形似棉桃，以大萼三片和复萼五六片组成，一般在破绽期以前算小花苞，破绽期以后为大花苞。在画牡丹花苞时，可用各不同花期及不同姿态的花苞为参考。小花蕾似棉桃状，大萼三片相抱很紧，根据不同角度可点小花苞或先点萼。大花苞绽露裂开，花瓣浓艳，或藏于叶子缝隙中，或昂首向上生机勃勃，画花苞要圆中带方，落笔要肯定，造型要精巧有神。

画法要点

用兰竹笔先蘸花青，然后调藤黄色，笔尖蘸胭脂点出大萼（注意透视和角度），再用同样颜色画出复萼（俗称飘带），由里向外或由外向里，从不同角度画复萼，点一下刚露出的花瓣即可。

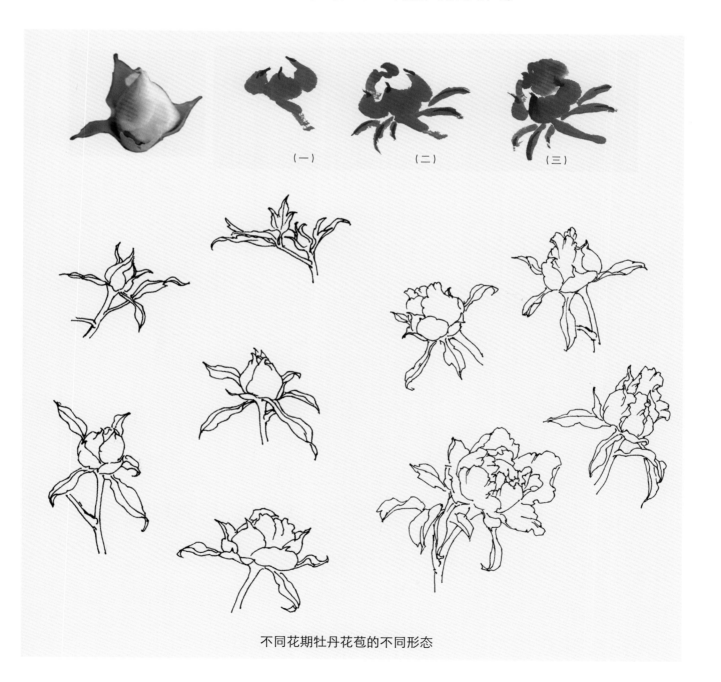

（一）　　　　（二）　　　　（三）

不同花期牡丹花苞的不同形态

花冠（花头）

　　一个完整的花头是由花瓣、花萼、雄蕊、雌蕊等部分组成。花瓣多少不一，多层为复瓣，简者五六瓣或叫单瓣牡丹，平整均匀者称作"平头"，花瓣重叠隆起者为起楼。花的实际大小常见为14-20厘米左右，最大有近一尺（33厘米）直径的。

　　花头是牡丹画的主体，由于牡丹花型的结构比较复杂，花瓣略大而松散，从形态上有正面、侧面，有昂首、低垂，在实际作画时不要过多考虑花的品种，形态的特征，而主要多注意表现它的丽质和风姿，同时还要注意它的透视变化和主体层次立体效果。

画法要点

　　花头不可画得太圆、太方、太正，花型要追求玲珑俏丽，花瓣可以适当地精简、夸张和变形，但不能失真或面目全非。

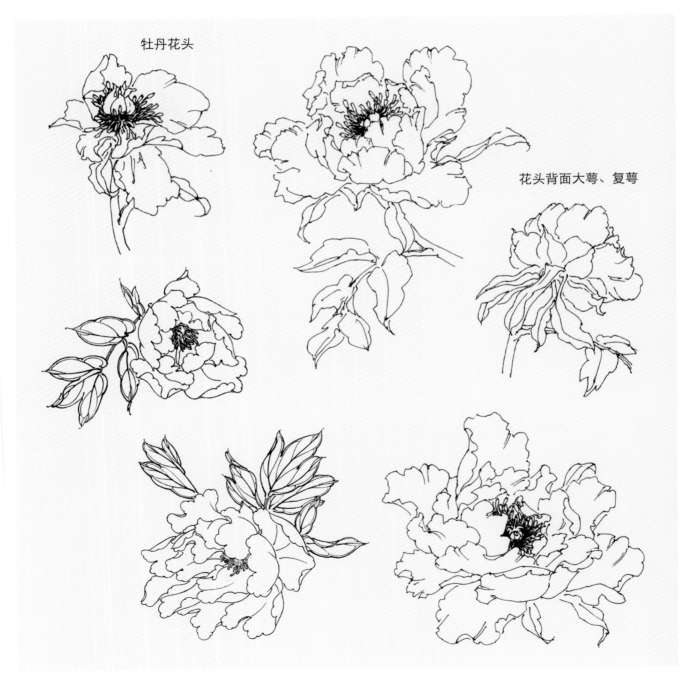

牡丹花头

花头背面大萼、复萼

画法要点

画牡丹花可用长锋笔，以羊毫笔为主的兼毫笔，如冰清玉洁、大羊提笔都可以，总之笔不宜太小。作画时要先蘸少量清水，再蘸满已调好的白色，再用笔尖蘸少量曙红，尖部调成粉红色，笔要活，按照图例的顺序与步骤先画出浅色部分，再用笔尖加重色（胭脂），用笔要灵活，可适当留出飞白。在作画的过程中要求干净利落，尽量少重笔，要做到大胆落笔，小心收拾。

几种不同形态的花头

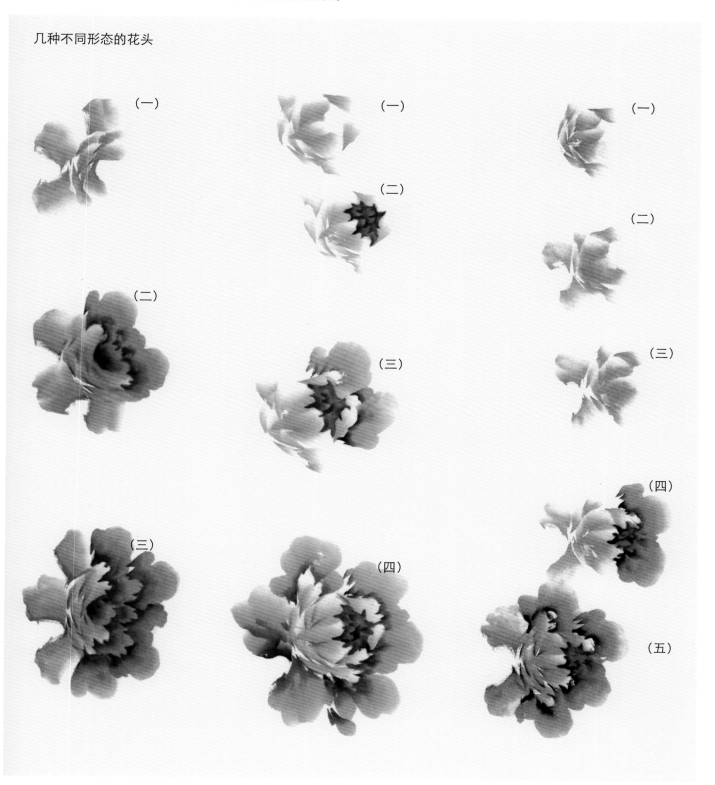

画牡丹花头选择盛开的重瓣类型，以侧面八分处来画较好表现，盛开的花头呈椭圆形，花瓣内紧外松，伸展起伏变化生动好入画。

画法要点

(1) 画红花时，笔蘸薄粉，水头要足，笔肚浸少许三青或三绿稍调（不要在碟中来回揉调，以免变灰），笔尖再蘸曙红，在碟中稍调厚从花的外围花瓣画起（也可以从里向外画），外围的花瓣是花整体造型的关键，按层次左右落笔画去，逐渐递加花瓣。(2) 在外围花瓣的基础上，笔蘸薄粉调曙红，在蘸胭脂按层次侧锋横斜顺逆交错写出花心的暗处，逆顺用笔可增强笔墨的变化韵味。(3) 大胆落笔后花的基本形态出来了，还要细心收拾。画牡丹花头，并非一笔一个瓣，而是要重复几次用笔调整塑造，花心处颜色宜重些。

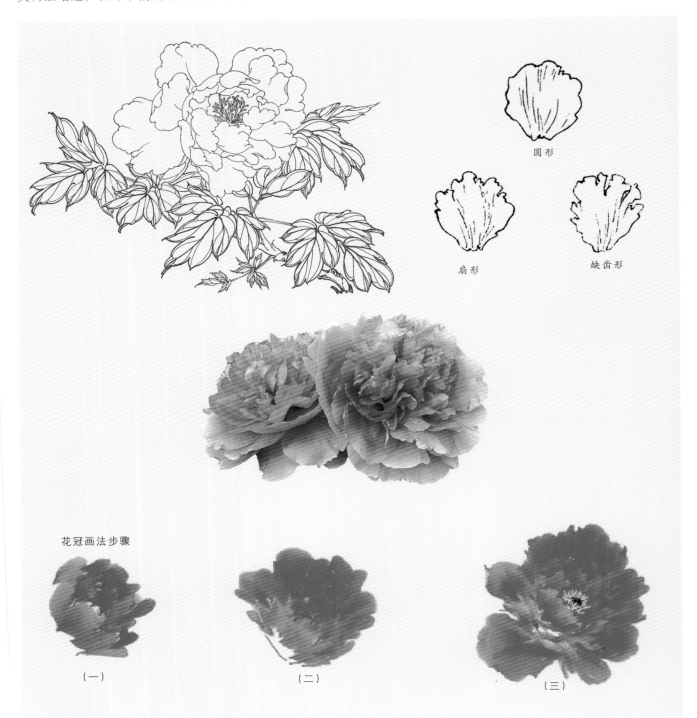

圆形

扇形　　　缺齿形

花冠画法步骤

（一）　　　　　（二）　　　　　（三）

牡丹花的点蕊

　　雌蕊位于花的中央，形似小石榴，雄蕊位于雌蕊四周，初开时花蕊丰满，排列整齐。雄蕊分蕊丝、蕊头。蕊丝呈淡黄色。蕊头略重呈中黄色，待花盛开时，蕊头的花粉增多，呈中黄色，头略大。

　　蕊丝上连蕊头，下连花心。花头画好需点出花蕊，花蕊在花头中占有很重要的位置，是色彩对比的"兴奋剂"，牡丹花头的神采要靠它来衬托，我们在画时不可以掉以轻心，潦草从事。

　　画雌蕊可选用小叶筋或小衣纹笔蘸三青或三绿色点出即可。

　　画雌蕊则可用小叶筋或小衣纹笔蘸白色，画出蕊丝再用藤黄色或中黄点蕊头，点时最好分组点，五六笔为一组。多层复瓣花头的雄蕊可藏可露。蕊的颜色注意与花头色彩反差要强烈，雄蕊要聚散穿插，错落有致。

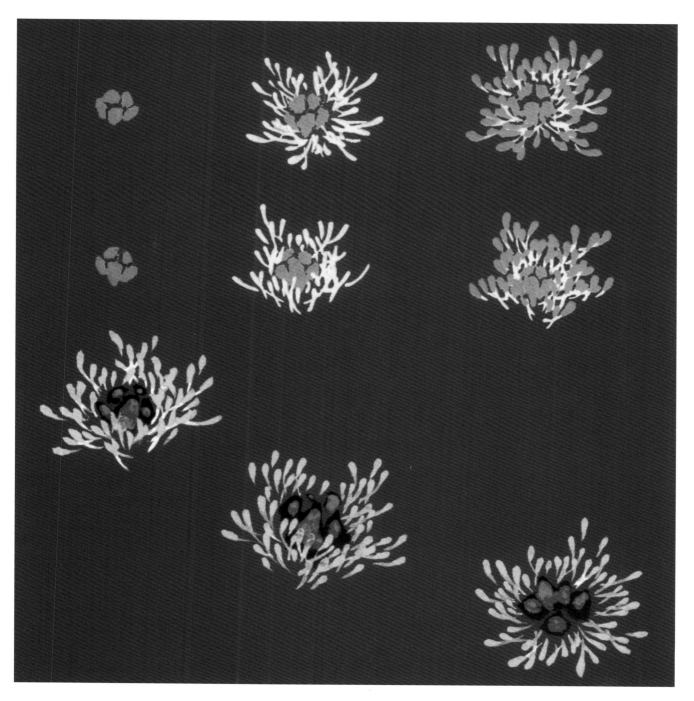

牡丹的花萼及花茎的画法

画大花蕾时，可先画出花瓣，后画花萼。小花蕾可不点蕊，而大花蕾就要酌情而定了，一般要画得昂首挺拔，尽量少垂势，要注意它的紧凑与坚实的质感。只有这样才能画出它生机勃勃的形态。

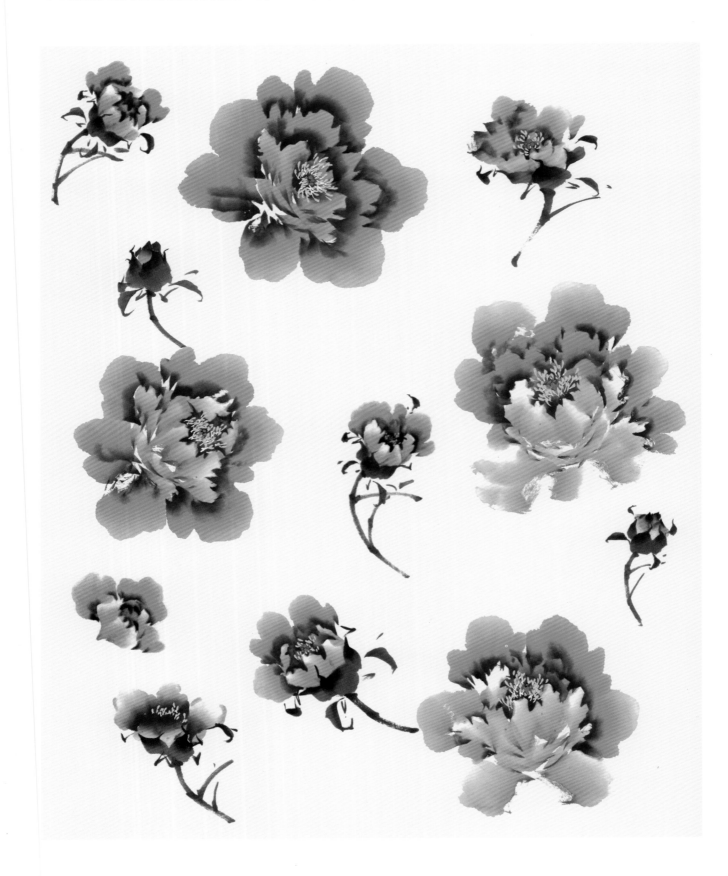

牡丹的叶子及画法

牡丹的叶子呈羽状，三叉九顶。每一枝叶柄的顶端为一批叶子，可分为九片单叶。叶形的大小、宽窄、叶色的深浅，随品种不同而不同，有深绿、嫩绿、黄绿。叶片正面色浓重，背面色淡。主叶筋多为重色，老叶乃深绿色，嫩叶为草绿色尖缘偏红色，叶柄一尺左右，分叉为十字状。

牡丹叶子由于品种和生长先后的不同，所以形态也不相同。另外由于空间透视变化，所以叶片的形态变化也很大，有正、侧、翻、卷之分。所以我们在画叶子的时候要注意整、碎、疏、密变化，要做到方、圆、尖、长的变化和组合，叶形要错落有致。

一般先画嫩叶子。可选用大石獾笔或加健提笔，先蘸花青色，再蘸藤黄色，笔尖再蘸胭脂色，调好后中锋入笔，侧锋画出。在画叶片时，注意外形与颜色的变化。

初学者先要从练习单片叶子入手，可作360°的不同方向叶片的基本练习。然后再练习组合画叶子，在成组成批画叶子时，要注意叶子外形的起伏变化。特别注意外围不能画齐、画圆、画平。另外还要注意叶片大小、方向、笔法的变化。在作画中可采用中锋、侧锋、逆锋、拖笔、点虱等不同笔法，画出主次分明、虚实相生、成组成批的叶子。

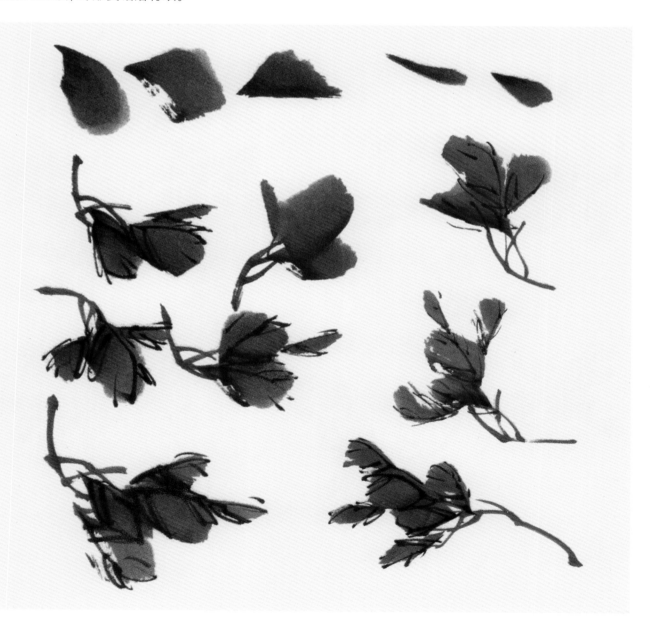

画法要点

A. 要成组成批地画，要注意叶形的透视变化和叶子疏密关系的变化，该密则密，该疏则疏，切忌叶子形状雷同、平均摆放。成组成批叶子的组合空间，适当穿插叶柄和枝丫。

B. 注意整幅画的走势，在嫩叶子的基础上加画重色叶子，要有层次感。切忌花、散、乱的现象出现。传统的中国画一般都是近实远虚，近浓远淡，而我在作画中吸收了西画的一些表现方法。

画嫩叶子在前（受光部分），起经营位置作用，重色老叶子在后（中间色），更重的背景叶子（背光部分）衬托前枝和叶子，对整体布局以及丰富空间和层次感起到了很好的效果（作用）。

C. 叶子的勾筋，勾叶子一要注意它的实际生长规律，更要注意画面的需要，勾筋可以改变叶子的方向和动势。可选用叶筋笔或根据个人的喜好和习惯，也可用兰竹笔或小石獾笔，中侧锋兼用，用笔要有实有虚，灵活多变，繁简相间。注意行笔不要拘谨，要有力度，流畅自如，并且不要受前期画叶片笔形的限制。勾勒时要特别注意行笔的速度和提、按、顿、挫的笔法变化。

D. 嫩叶子勾筋用胭脂色加墨。重色墨叶子用重墨勾筋。

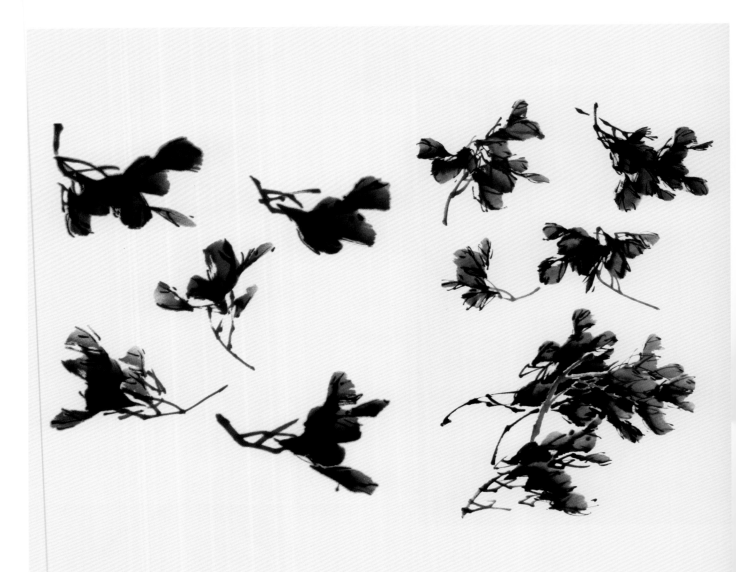

牡丹的枝与老干及画法

牡丹的所谓枝主要是指当年新生的花茎、叶柄。嫩茎长一尺左右，茎身对生叶柄，少者4-5批，多者14-15批不等。茎色多为绿色泛红。花的老干为多年生，其色呈褐色，脱皮后有节疤，干的下部往往皮脱尽而近乎光滑状。

花芽在茎与干之间抽出，形状似小桃形，色呈嫩红色。花开时花芽明显而有生气。花芽枯干时呈赭褐色。叶芽瘦尖、细长，很有生机，其色呈嫩红色。

"花易画，叶难画，枝干更难画"，因为枝干是一株牡丹的框架和筋骨，花叶形成的块面质感需要强壮的枝干来支撑。牡丹是木本，老干苍劲曲折多变，嫩枝挺拔修长，画干应注意粗细曲直的变化，主干要贯气，辅干要协力。

可选用大兰竹或小石獾笔，粗枝用侧锋，小枝用中锋，总之要画得挺拔有力。

在老干的安排上忌两干平行、十字交叉、骨架交叉、三股叉等。

牡丹老干上下近乎同粗，分枝略细，画干不可画直干，要屈曲中带方折，形成奇、崛、老辣之感，同时要着力于气势，运笔要肯定利落，一气呵成。画完后皴擦一下，适当地点一些苔点或芽苞，苔点上加石绿、石青、三青均可。

画法要点

用色花青、藤黄、朱磦加墨，中侧锋用笔，运笔由上而下或由下而上（随个人作画的习惯），运笔之中要有顿挫快慢变化，可虚可实，可出现沙笔（飞白）然后皴、擦出老干苍劲的皮质，而后点出芽苞。用墨用色要虚实相映，浓淡得当。

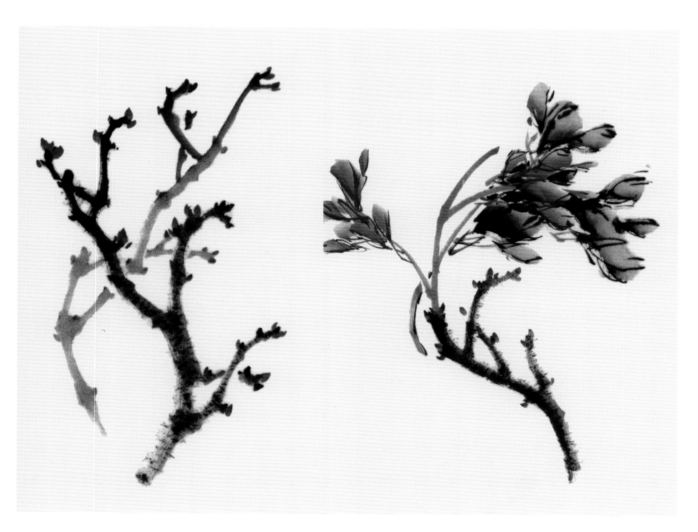

牡丹画法步骤

　　是先画花好，还是先画叶再添花好？不少画家各抒己见。画牡丹一般有两种画法：一种是先画花头，次画枝茎，再画叶子，后画枝干，最后整理收拾；另一种是藏露法，即先画叶子，后添花头，再画枝干，花和枝干画在叶子的前面或后面。

　　至于一幅作品中的牡丹花色和朵数多少为好，经验证明，完整的牡丹作品，绝不会只有一朵孤芳自赏，一般总有 3-5 朵或 7-8 朵，以奇数易组织。应表现出蓓蕾初秀、含苞待绽和盛开怒放的花朵，不宜千花一面，同时还要考虑花头大小、反正、俯仰、疏密、虚实、藏露等姿态。

《舞春风》步骤图

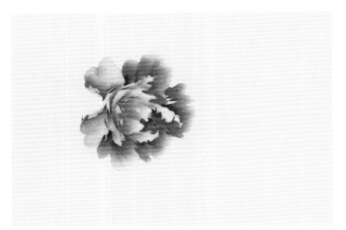

步骤一：用长锋狼羊兼毫笔，先蘸清水然后调白色，笔尖部分蘸朱砂色，画出浅色花瓣部分，再蘸曙红、少量胭脂色画出花心及深色外围花瓣，完成一个完整的花头。

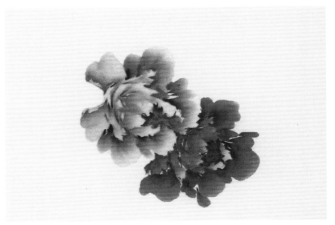

步骤二：在第一个花头的旁边，再用曙红、胭脂色画出另外一个花头，注意两个花头的颜色、位置的区别，两个花头，不要平行或垂直排列，要上下或左右位置错开，要画出一前一后的层次感。

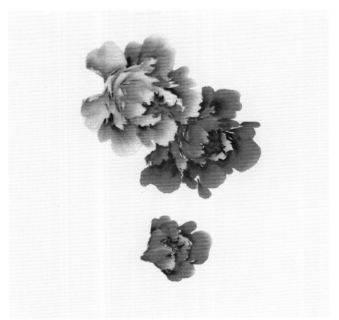

步骤三：在已选好的位置上画出一个小花苞，位置要和两个花头分开。三个花不要平均摆放。

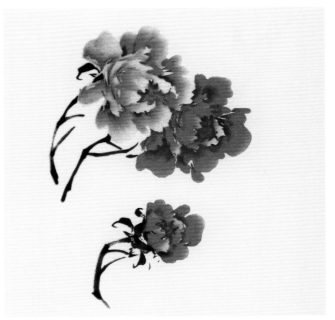

步骤四：用兰竹笔蘸花青、藤黄、朱磦、胭脂画出花头和花苞的大萼、复萼、花茎和叶柄，确定好花茎的走向和位置。

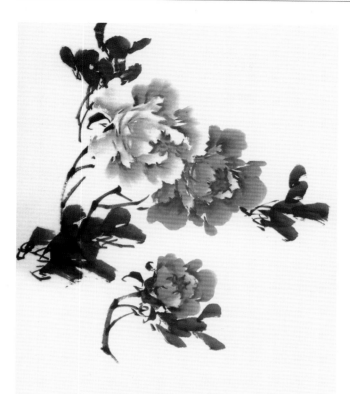

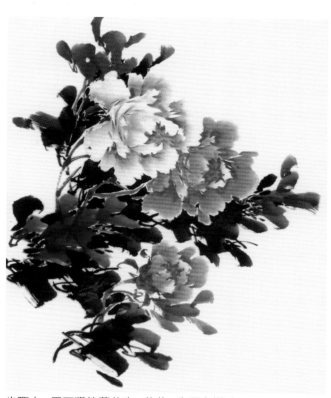

步骤五: 用大石獾笔按照花茎和叶柄的走势,分组画出嫩叶子。
(嫩叶子的颜色配比同花茎的颜色。)

步骤六: 用石獾笔蘸花青、藤黄、朱磦在嫩叶子的基础上分组,
添加第二层及花、枝后面最深层的暗部的叶子,要注意和前
边两层叶子的颜色和墨色的区别。

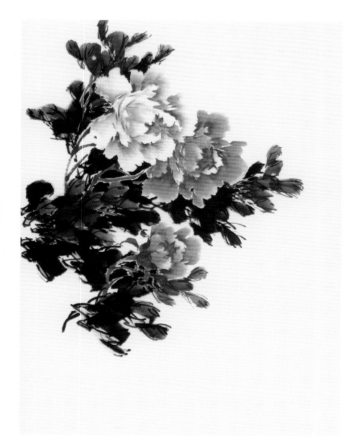

步骤七: 在叶子未完全干时,用兰竹或叶筋笔勾出叶子的筋脉,
嫩叶子用胭脂加墨勾筋,第二层及暗部叶子用浓墨勾叶筋。

步骤八: 随着花茎走势画出老干,用小衣纹或小叶筋蘸三青
或三绿点出雌蕊,蘸白色画出蕊丝。蘸中黄(藤黄)在蕊丝
顶端点上蕊头。

完成图

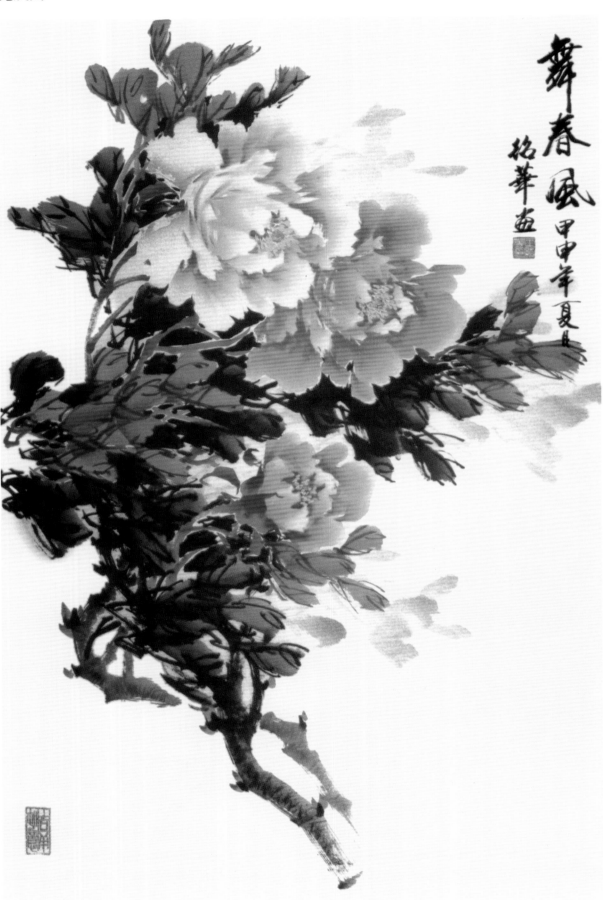

《翰墨飘香》步骤图

步骤一：热水化开胶粉，降湿后用中等提斗笔蘸胶水，调墨色画出墨牡丹的花头，这种方法画出的花头有半透明的效果。

步骤二：调墨色接画另一朵花头和花苞，注意两朵花头要有前后、浓淡变化。

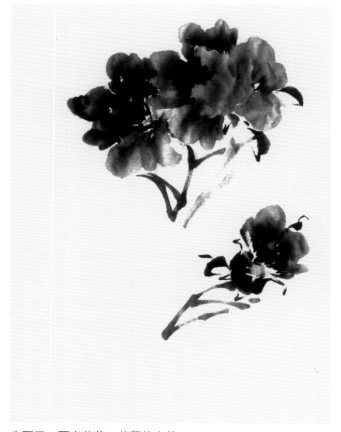

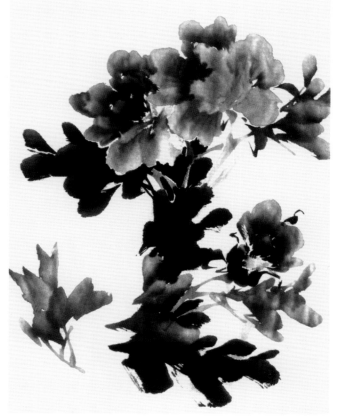

步骤三：画出花茎、花萼的走势。

步骤四：同上方法画出有浓淡变化的花叶，注意疏密、大小组合。

完成图

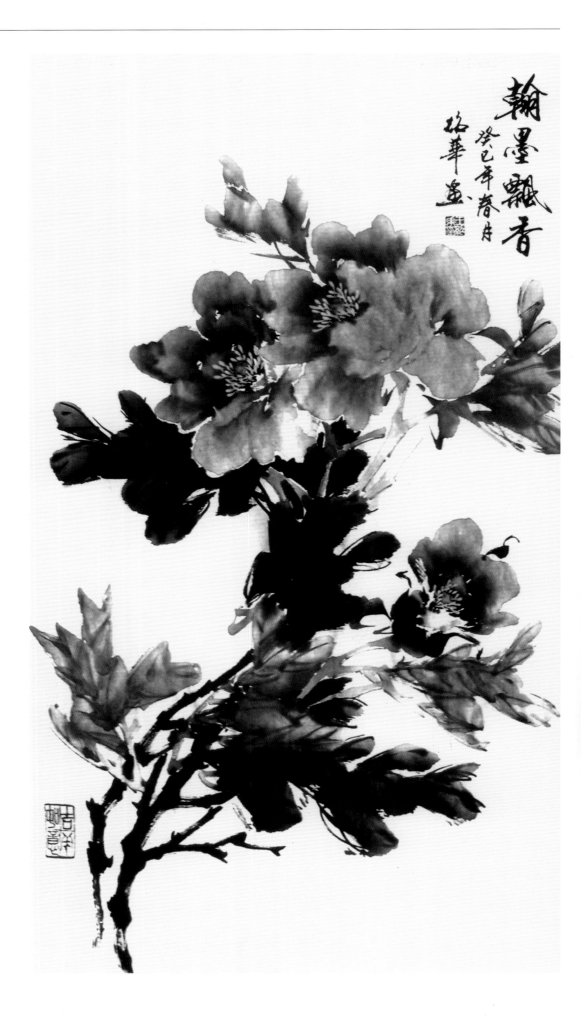

写意牡丹的构图法则

中国画中的章法，六法中称之经营位置、布局，亦称构图，它的基本原理是体现了心理、画理、物理三者之间的关系。写意牡丹的章法，可归纳为构图形式美、图幅形式美、构图技法美几大类。

（一）起承转合

画面上的一切景物都不是孤立的，它们都处在一种关系里，就是相辅相成的辩证关系，这些关系简而言之，就是宾主、虚实、纵横、起承转合等。中国画构图千百年来历经许多画家的丰富完善，留给我们一套套构图规律和程式，根据需要归纳如下，与大家共同学以致用。"开"是指张扬和伸展气势，"合"即是收敛和合拢气势。牡丹先从花头画起。花头代表"承"，叶子代表"转"，石头、题字和印章代表"合"。

（二）构图的重心

一幅画的构图，犹如一杆秤，重心是秤的准星，枝干是秤杆，叶和花的大小、位置都能形成画面重心的条件。要根据情况，把主体和配景合理搭配，使准星保持在合理位置，这样才能保持平衡，构图才新颖、奇妙，才有视觉效果。

横式构图法

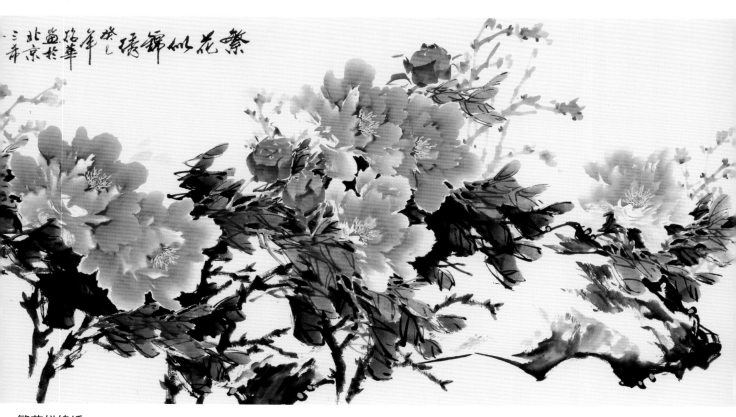

繁花似锦绣

直式构图法

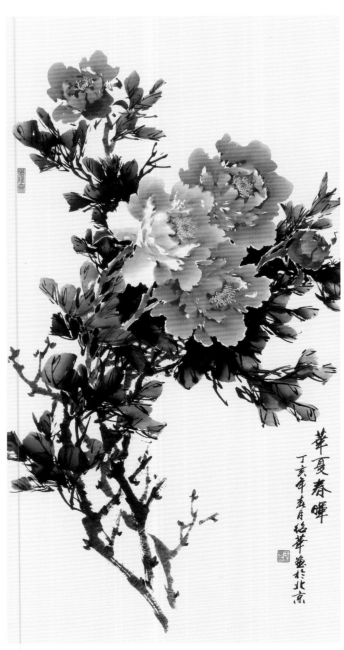

华夏春晖

下垂式构图法

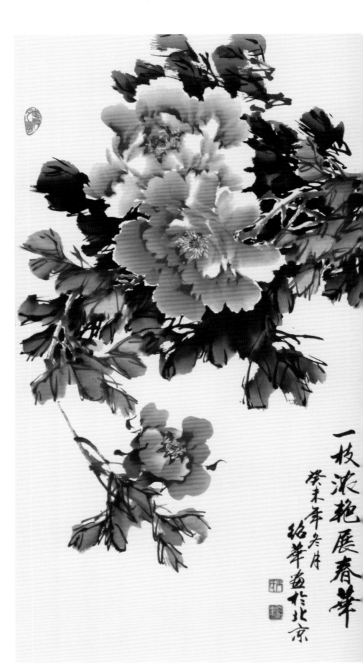

一枝浓艳展春华

上插式构图法

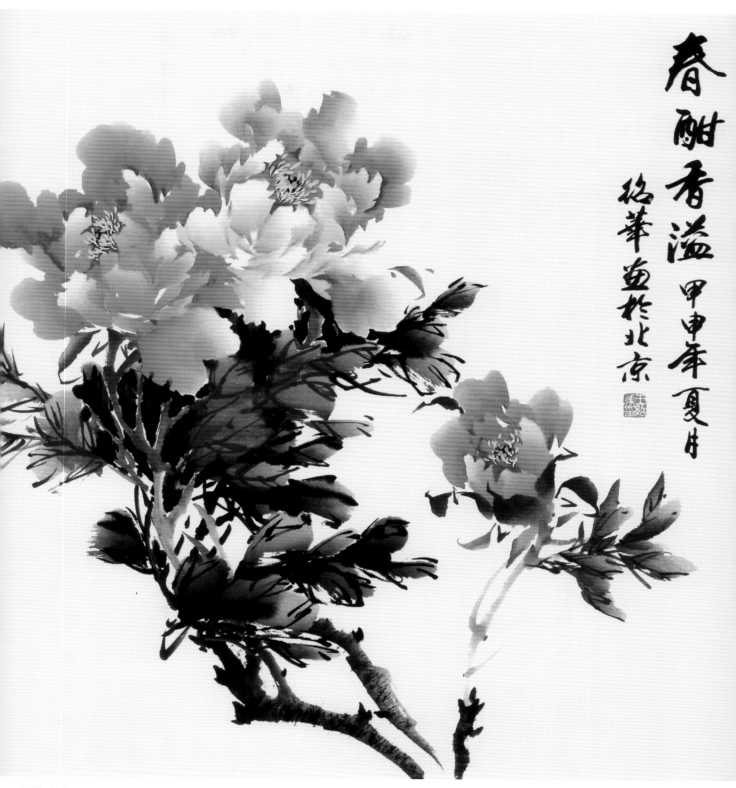

春酣香溢

牡丹花配禽鸟画法

画写意牡丹时，若在花间枝头布上禽鸟，则别有情趣。鸟的动作灵活，较难掌握。画禽鸟，首先要把禽鸟的生理结构与特性弄清楚。禽鸟的基本形态是"卵形"，在此基础上加头翅、补尾、装脚是画禽鸟的基本法则，其主要部位是头、颈、背翼、尾、胸、腹、爪。

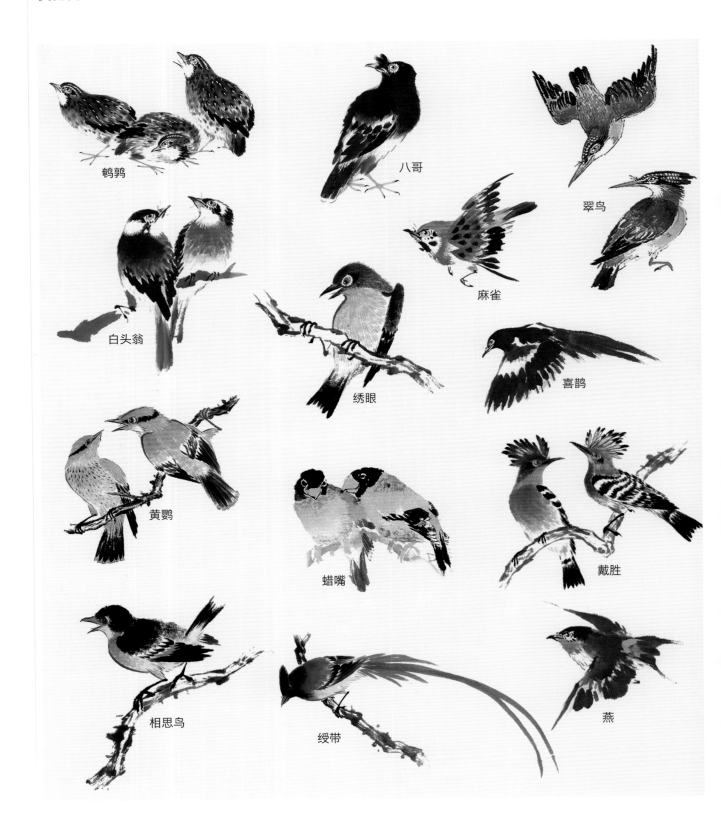

鹌鹑

八哥

翠鸟

麻雀

白头翁

绣眼

喜鹊

黄鹂

蜡嘴

戴胜

相思鸟

绶带

燕

麻雀的画法

用白云笔蘸朱磦加墨，画出麻雀的头、翅膀、身子和尾部。再蘸浓墨画出翅膀的飞羽，点出身上的斑点及尾部黑羽。

用兰竹笔蘸淡朱磦，笔尖蘸少许淡花青。画出麻雀的下颌、胸、腹部。最后用小笔点眼并画出嘴和爪。

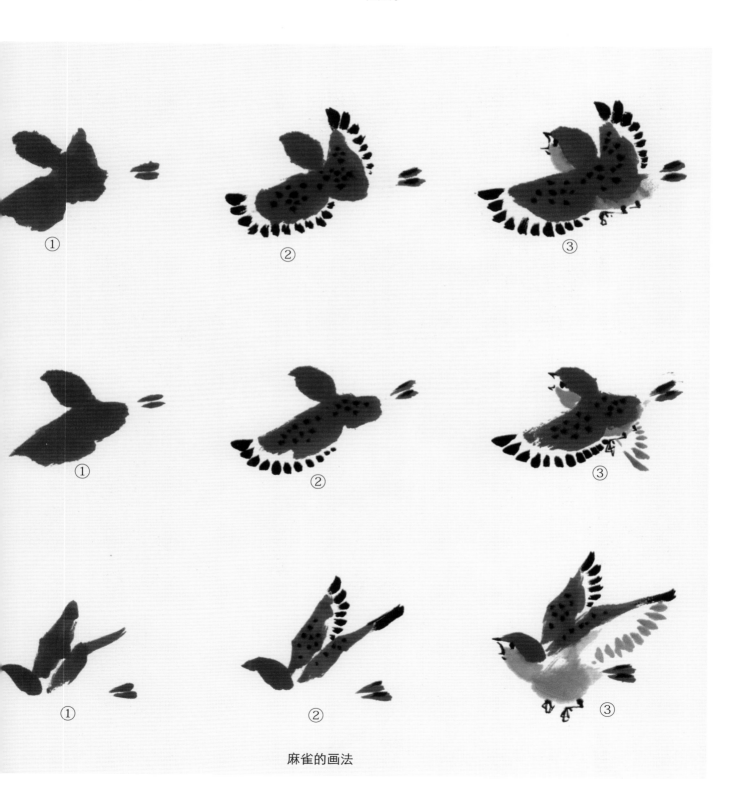

麻雀的画法

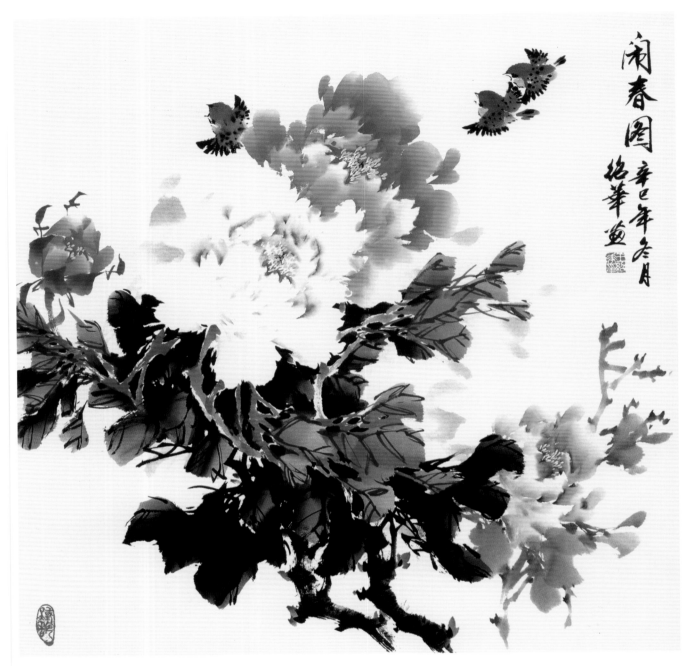

闹春图

蝴蝶的画法

用兰竹笔蘸淡花青，笔尖蘸淡墨。中侧锋画出蝴蝶的两个前翅膀，再蘸浓墨点画出后翅膀，用小叶筋笔蘸朱磦点出蝴蝶后翅的斑纹，用淡黄色回锋扫出前翅的下半部，与上部结合成一体。用笔蘸浓墨在前翅膀上适当点出黑色斑点，稍干后在墨点上用三青点出彩色斑点。最后用细笔蘸赭墨画出蝴蝶的头部、胸部、腹部、触角、腿。

在整幅作品上画蝴蝶时注意，最好画双蝶，一个凤蝶一个粉蝶，不要雷同，这样也可以增加大小、形态和色彩的变化。

蜜蜂的画法

用赭墨小笔画出蜜蜂的头、胸及触角，然后蘸藤黄，笔尖蘸少许朱磦，画出腹部，再用重墨趁湿画出腹部纹线。用淡墨点出翅膀，最后小笔赭墨画出腿部。

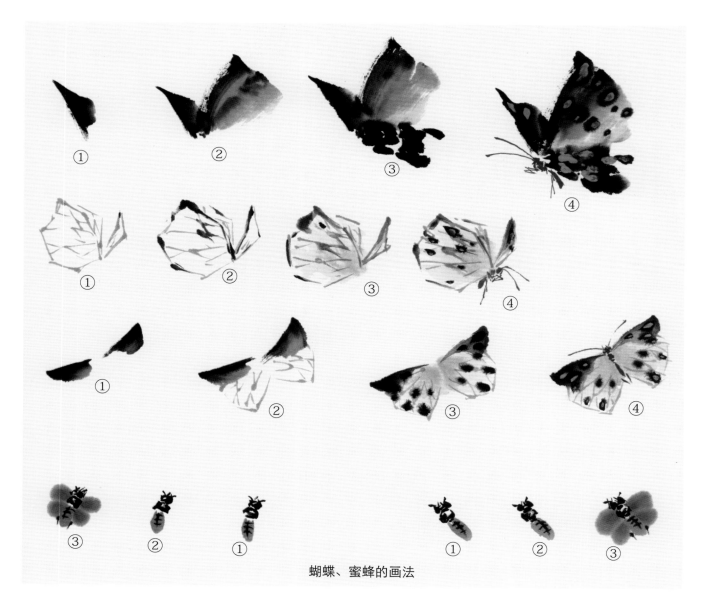

蝴蝶、蜜蜂的画法

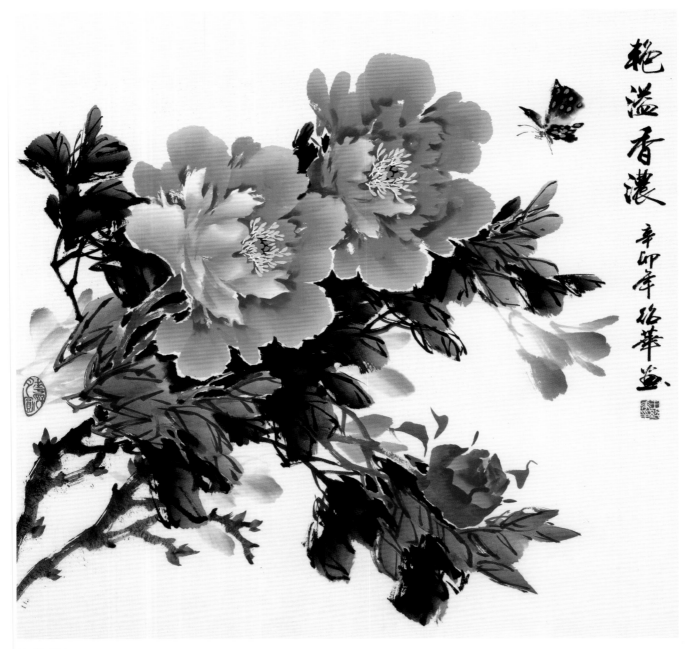

艳溢香浓

艳溢香浓（局部）

牡丹花配花木、湖石

　　一幅牡丹若有配景作点缀烘托才会显得更完美。配景在画面中的作用有：①可以调节画面的动静关系，如配蜂蝶、禽鸟；②使牡丹主体不致孤立单调，增强空间深度，如配花木；③使牡丹更具文化内涵，更具民俗性，如配器皿。

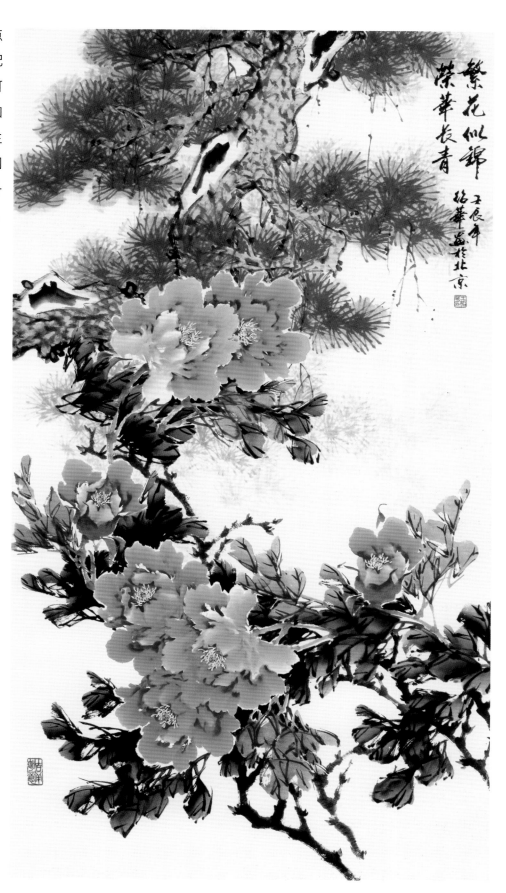

繁花似锦　荣华长青

牡丹花配器皿

　　在牡丹画作品中常以器皿、什物相配，寓意吉祥或自娱。牡丹与器皿相配要以艳丽的牡丹为主体，器皿为陪衬物，其花纹不宜太复杂，以简为佳。

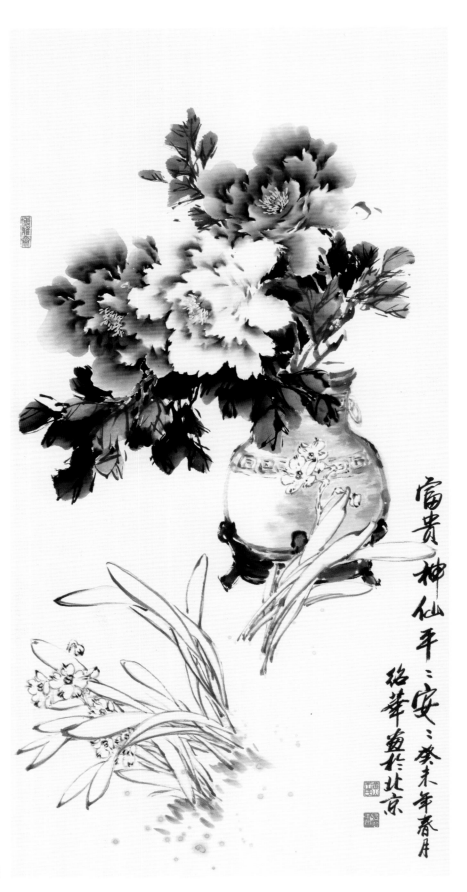

富贵神仙　平平安安

画牡丹范图欣赏

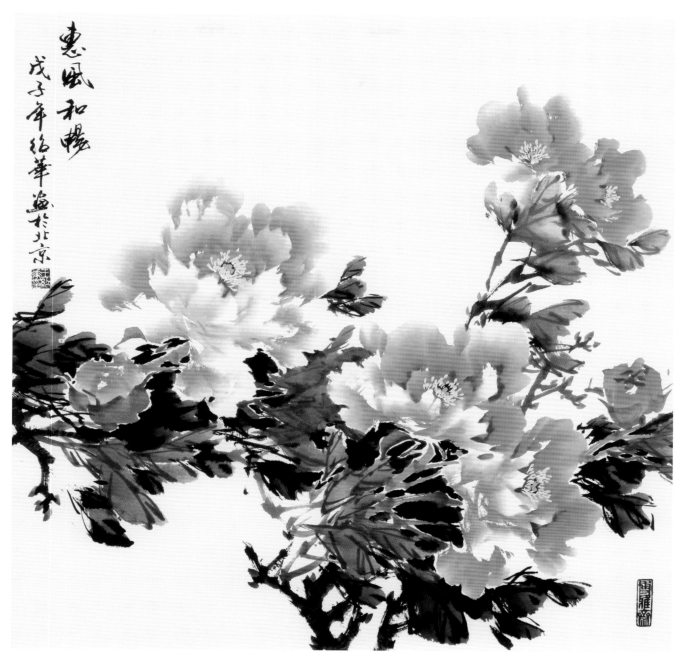

惠风和畅
戊子年绍华画于北京

惠风和畅

　　牡丹不但雍容华贵，更富有韵律和动感，既风神生动，又意度堂堂，充满了勃勃生机。

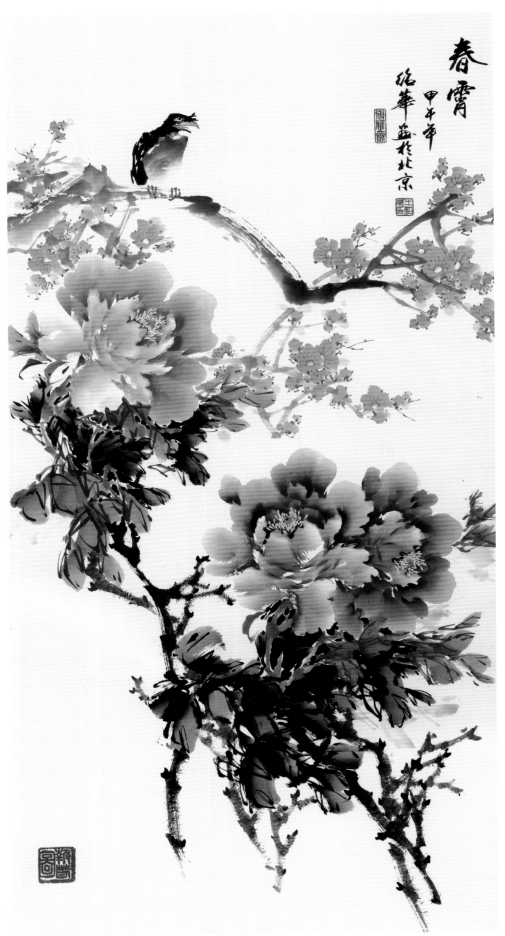

春宵

　　簇簇花朵，沐风绽放，浓艳可爱，配上禽鸟，赋予作品一股暖暖春意和动感，令观者顿觉馥郁花香，气韵生动，跃然纸上。

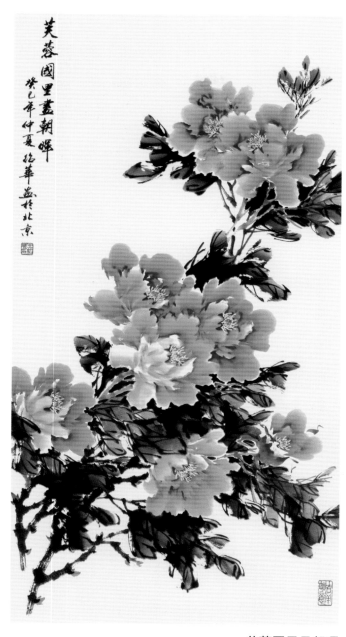

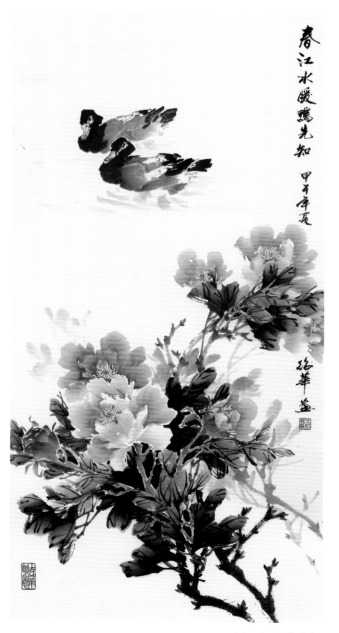

芙蓉国里尽朝晖

牡丹，用线清晰，笔力遒劲，花姿挺拔，透视感强，亭亭玉立中有人性化的气度在里面，有笔墨之华滋，有大花之风采。

春江水暖鸭先知

牡丹盛放，鸭子在水中游动，散发着春天的气息，虚实对应，有如一首美的赞歌。

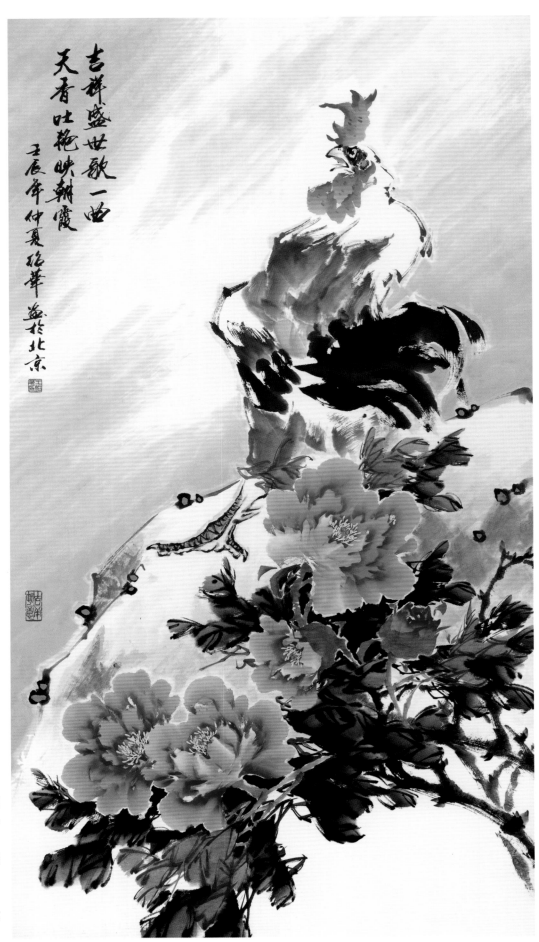

吉祥盛世歌一曲
天香吐艳映朝霞
壬辰年仲夏绍华盖於北京

吉祥盛世歌一曲

画写意牡丹时，若在花间枝头布上禽鸟，则别有情趣。公鸡是适合配合牡丹画在一起的，牡丹艳丽，公鸡昂首，表现出吉祥欢乐、盛世高歌的情景。

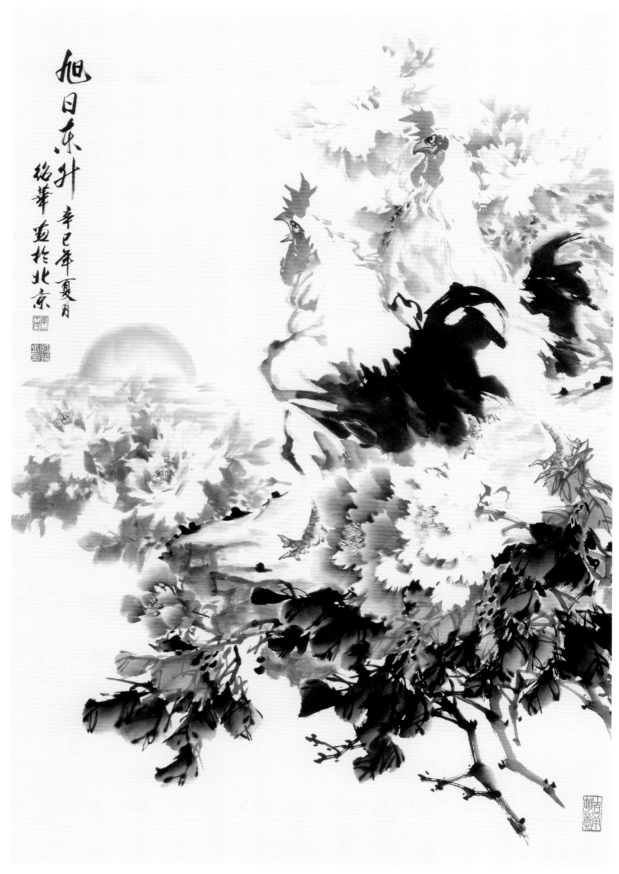

旭日东升

　　旭日东升，几种颜色的牡丹，各领风骚。雄鸡站立石头上，仿佛在引吭高歌，牡丹花叶浑然一体，近乎天成。画面构图大气，引人奋进。

附录：题款

二字

春艳、春韵、争艳、春色、春雨、争春、春露、醉春、雅香、眷晓、芳春、凝香、春酣、沐春、春娇、天香、春晖、天娇、花魂

三字

春之舞、蝶恋花、春之韵、闹春图、春意浓、大富贵、洛阳春、醉春风、舞春风、满园春、玉堂春

四字

花开富贵、姹紫嫣红、锦上添花、玉质凝香、君子之德、春风满园、冷艳芳菲、富贵吉祥、国色天香、火炼金丹、春花正茂、富贵满堂、春归大地、春满人间、富贵祥和、得天华贵、国色春晖、富贵白头、春风得意、欣欣向荣、锦绣前程、王者风范、富贵大吉、王者之香、芳春奇葩、总领群芳、玉晖满堂、富贵神仙、醉沐春风、万紫千红、艳冠群芳、独占春风、春娇双艳、繁华盛寿、鸟语花香、春风送暖、碧玉飘香、华夏春晖、红粉暗香、富贵长春、富贵平安、冰清玉洁

五字

天香溢九洲、群芳唯牡丹、浓艳露凝香、浓艳伴春风、春风润花香、倾城好颜色、花木正春风、天香夜染衣、风动国色香、国色朝酣酒、馨香逐春风、春深香更浓、春风送雅香、国色不染尘、万态破朝霞

以下为单款

不媚金轮独牡丹。牡丹飘香春常在。解语有花春不寂。两情如影宫富贵。千姿万态破朝霞。花开一丛奏阳春。花逐春风次递开。瑶池春风送仙香。春风得意穿金甲。倚风含笑冠春晖。天香松涛鸣。国色宠业兴。

以下为对联款

唯有牡丹真国色，花开时节动京城。
一池墨汁写花王，不辨花香与墨香。
琼葩到底羞争艳，国色原来不染尘。
相逢何必曾相识，同沐风雨便是缘。
浓丽最宜新著雨，娇娆全在欲开时。
国色映得华夏美，天香馨沁玉堂春。
天香国色松涛鸣，富贵吉祥宏业兴。

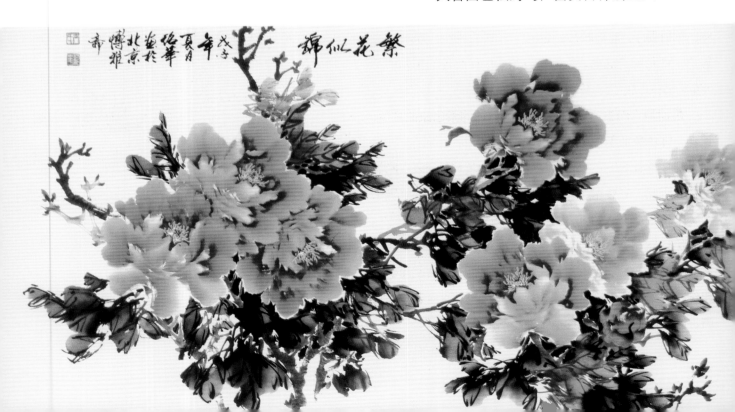

葡萄

概述

葡萄是栽培历史极其悠久的果树，别名有蒲陶、蒲桃、草龙珠、贝紫樱桃。

在 5000—7000 年前，葡萄就广泛分布于中亚细亚、南高加索、叙利亚和埃及等地。

15 至 19 世纪，葡萄栽培又发展到南非、澳大利亚、新西兰等地。

我国栽培葡萄的历史，可以追溯到西汉武帝时。古代文献记载，最早是张骞出使西域期间从当时的大宛国引入的。目前我国葡萄有 600 多种，巨峰（紫褐）、红富士（红紫）、玫瑰香（黑紫）、白香蕉（黄绿）、金后（黄绿）等都是人们熟悉的优良品种。

葡萄是多年生攀缘植物。它的茎习惯称为蔓，自地面到分枝一段为主蔓，依次为分蔓、侧蔓、结果蔓和新梢。新梢上生有卷须（卷须太弱，一般不画）。

葡萄叶子由叶柄和叶片构成，叶柄较长，有趋光性，因而可以使每个叶片都能获得光照。叶片有三至五裂，通常为五裂，叶片上密布叶脉。叶脉分为主脉、附脉、支脉和网状脉。主脉长度和脉间角度决定叶子形状（一般只画主、附叶脉）。葡萄叶片颜色为绿色或深绿色，秋天变为黄色、红色或褐红色。果实的颜色，由于品种的不同和季节的变换，或偏红、绿或发蓝、紫色。

葡萄与人们生活是密不可分的。葡萄的紫色象征富贵、吉祥，绿色象征着生命和春天。

它成熟在金色的秋天，累累硕果更给人们带来丰收的喜悦。因此，它更以绚丽多姿形美味甘撩动着诗人与画家的心扉。以葡萄为题材的国画作品历来为人们所喜闻乐见。

历代画葡萄的书画高手大有人在，如明代的徐青藤、清代的吴昌硕和虚谷等，都给我们留下了许多表现葡萄的佳作和葡萄创作的经验。现当代的画家则有齐白石和王雪涛、周怀民、苏葆桢等也是画葡萄的高手。

葡萄扇面　宋人

葡萄（局部）　虚谷（清）

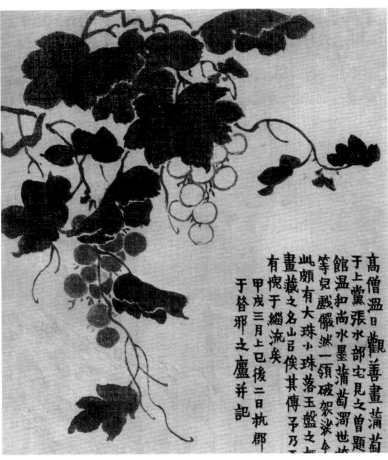

葡萄册页　金农（清）

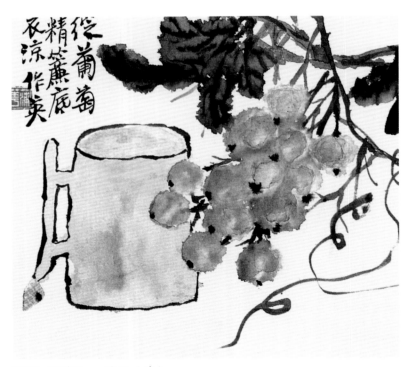

葡萄（局部）　蒲华（清）

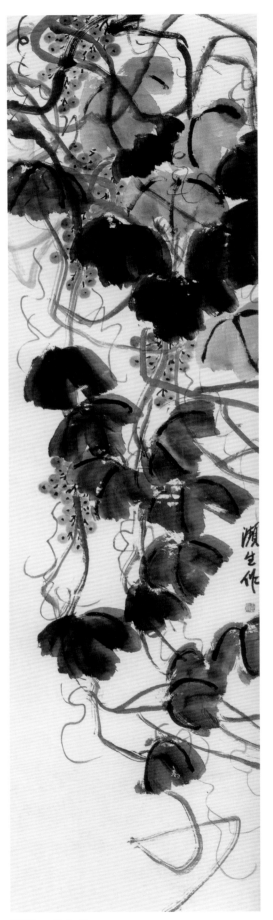

葡萄　齐白石

葡萄珠与葡萄串的画法

一串葡萄是由无数个葡萄珠组合而成，那我们第一步，先要把单粒葡萄珠的画法掌握。一个葡萄珠的画法，以紫色葡萄为例。

先说用笔：用大白云或者大兰竹笔（羊毫加健，兼毫），用花青和胭脂调成葡萄珠的紫色。笔尖蘸水，先逆时针画一笔再顺时针一笔，两笔合拢成一个葡萄珠子的圆球形形状。一个葡萄珠两笔画成，看似很简单，

但也要多画多练。一般要达到四个要求：

一　画成圆形；

二　大小要画均匀，不要大的大，小的小，没准数；

三　要把葡萄珠画出上浅色下重，有立体感；

四　要在葡萄珠的侧上方留出一个高光点，显得葡萄珠有晶莹剔透的质感。

单个葡萄珠的画法

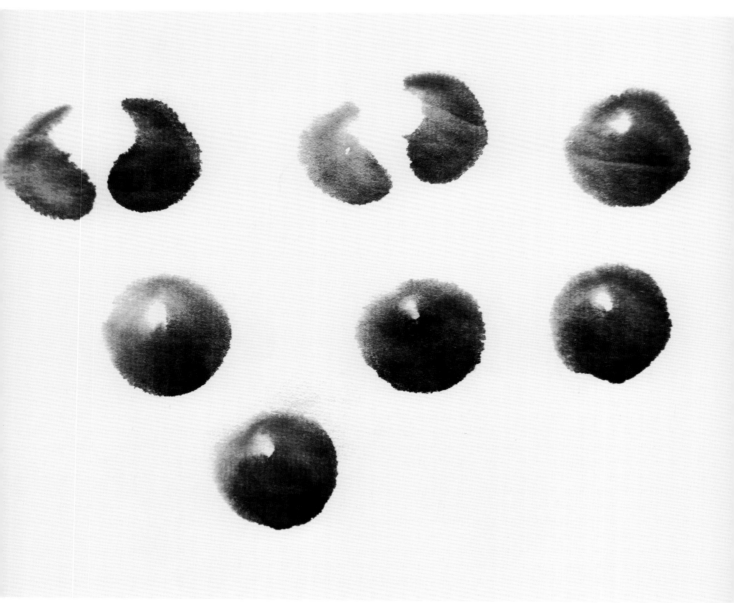

葡萄串的组合。单个葡萄珠练好以后，就可以画成串的葡萄啦，一般分为五个步骤：

1. 先画出一串上边的较亮的葡萄（浅色）；

2. 在上面添加画出葡萄串的主枝和分杈；

3. 补葡萄珠之间与小枝空白间的葡萄背景，用重一点的紫色；

4. 补外围的和后侧面的葡萄珠，颜色逐渐加重；

5. 点出葡萄脐（开花、花落后的痕迹）。

在画葡萄串时要注意葡萄串型的变化，不要千篇一律，形状雷同。给大家示范几种不同葡萄串形的变化。

葡萄串的画法一

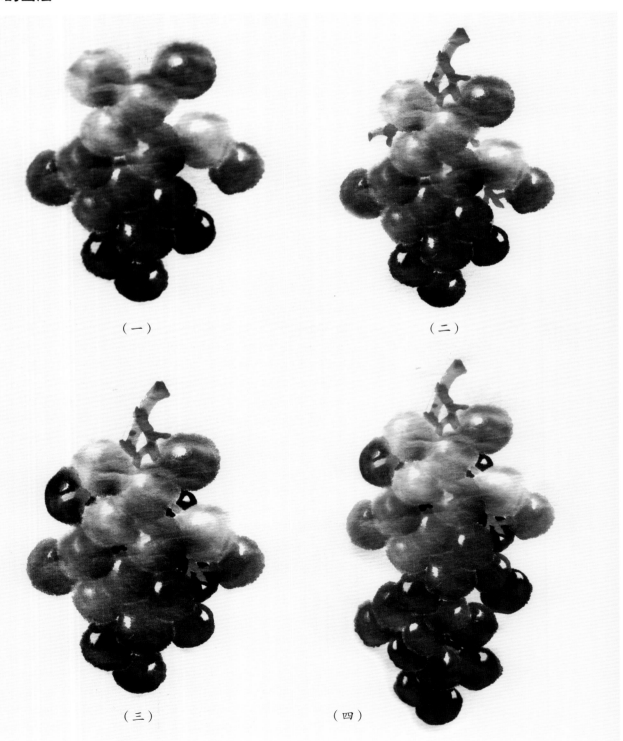

（一） （二）

（三） （四）

葡萄串的画法二

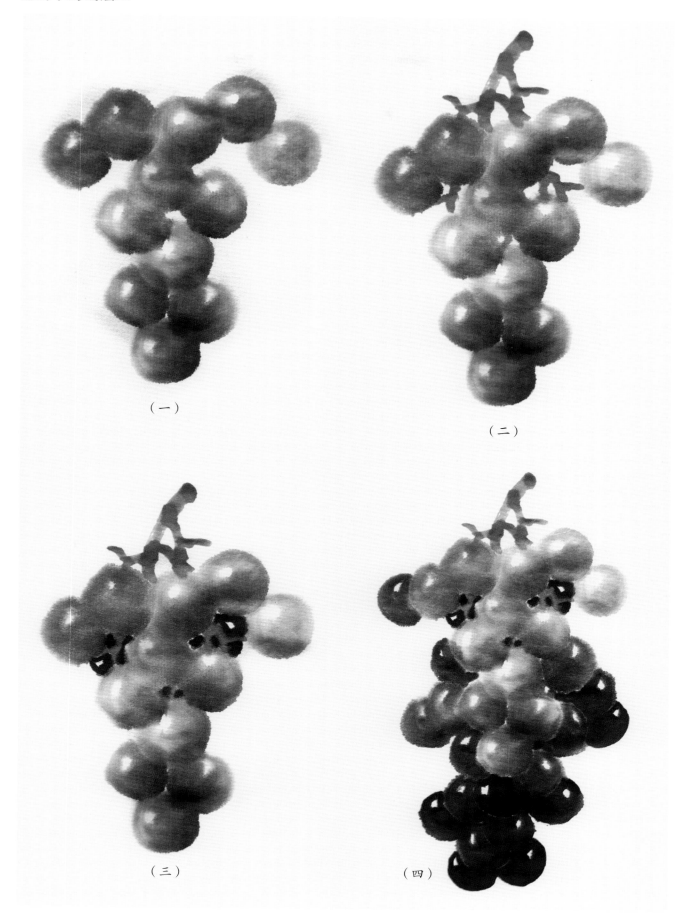

（一）

（二）

（三）

（四）

葡萄串的画法二

葡萄串的画法三

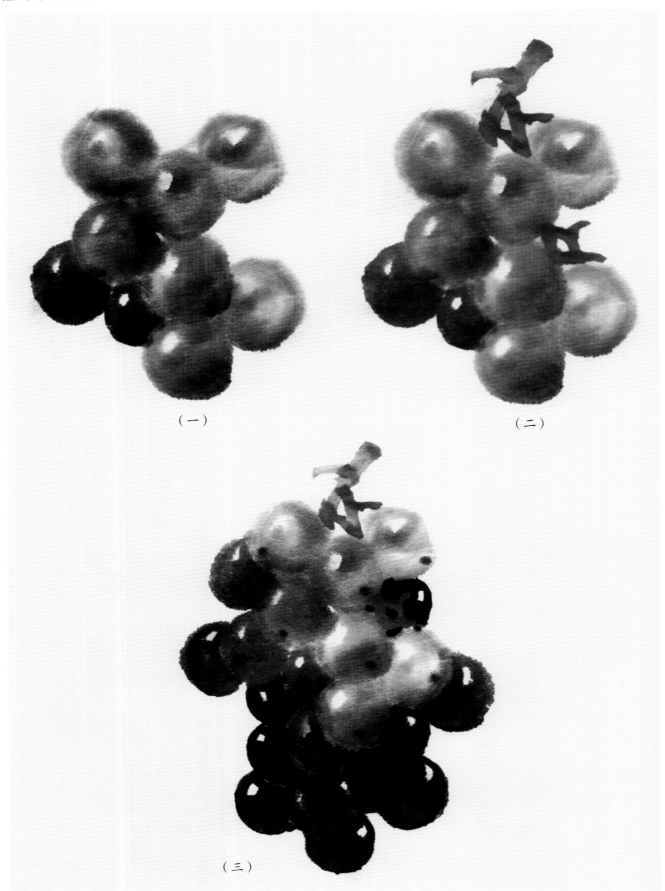

（一）

（二）

（三）

葡萄串的画法四

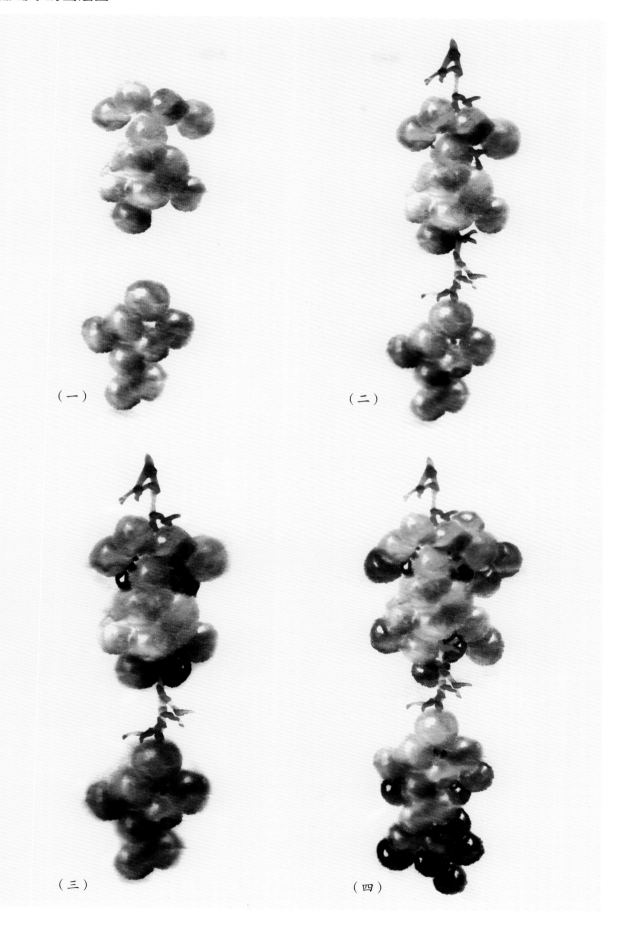

（一）

（二）

（三）

（四）

葡萄串的画法五

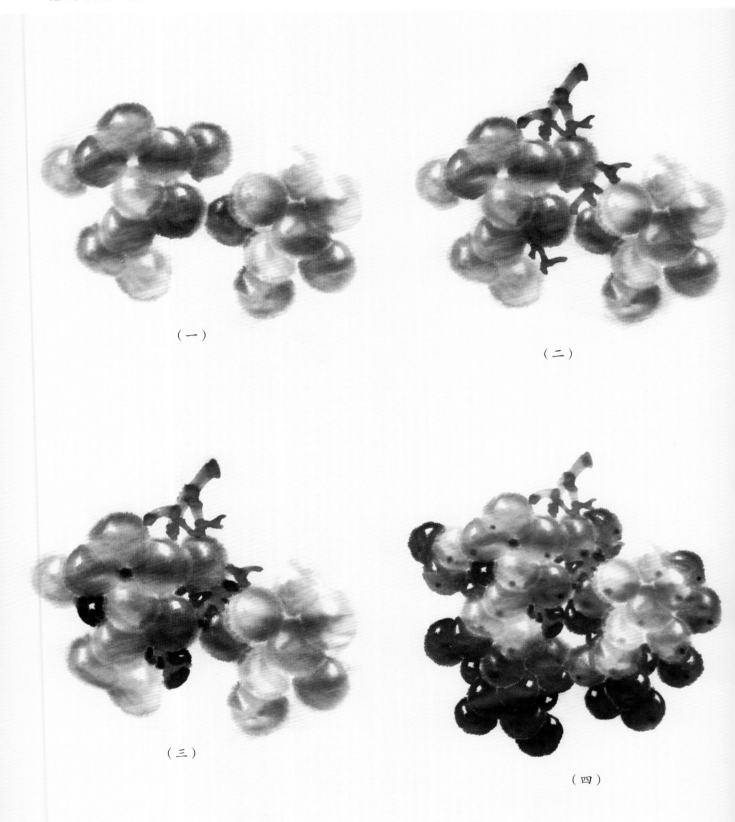

（一）

（二）

（三）

（四）

葡萄叶子画法

一般入画大多为五裂的叶子。葡萄叶子由叶柄和叶片构成，叶柄较长，有趋光性，因而可以使每个叶片都能获得光照，叶片有三裂和五裂，通常以五裂入画，也可以三裂补充或点缀。葡萄叶子为绿色或深绿色，向阳面色重，背面浅些，深秋为黄色、褐色。

勾叶筋

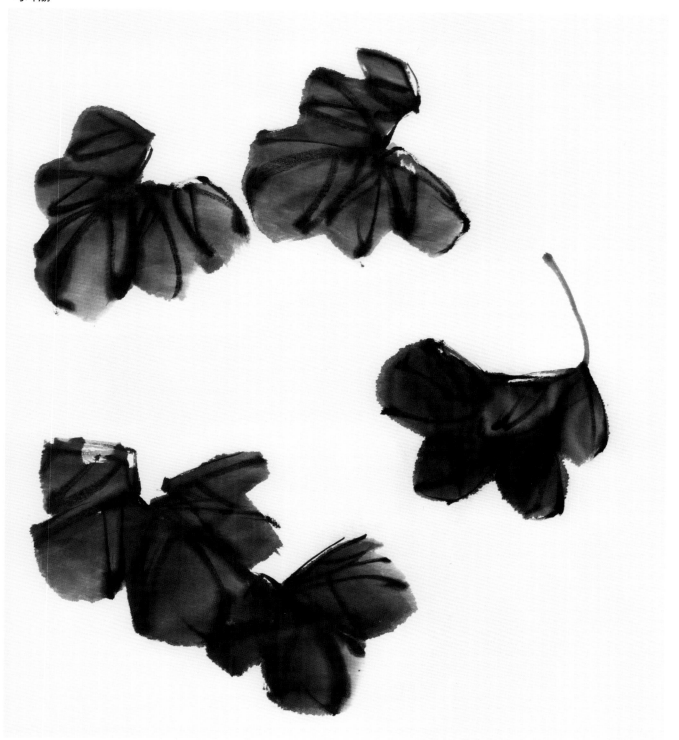

画叶子时要注意叶形的准确以及形态和方向的变化，还可以利用墨色的浓淡变化画出反转、正背面的叶子。

在画好的叶子未干时，勾出叶子的筋脉，用笔要中侧锋兼用，笔锋要有变化，要勾出力度，要简练不要繁杂。

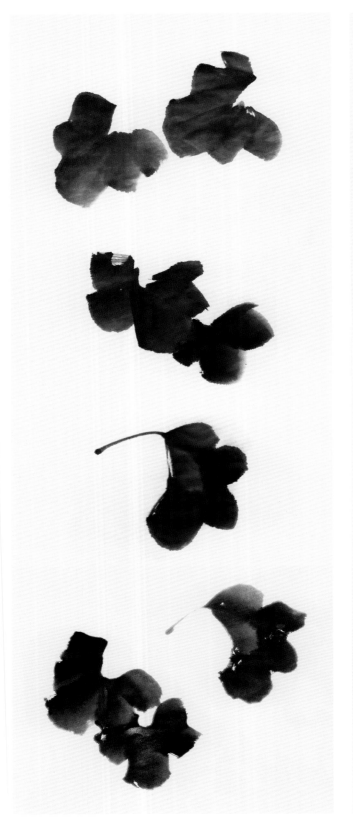

1. 未勾筋的叶子

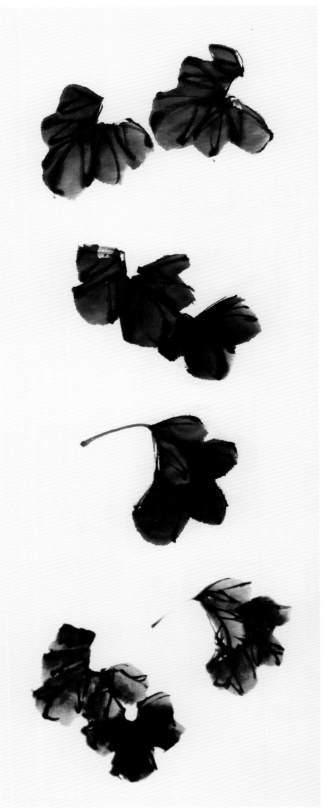

2. 勾筋的叶子

1. 未勾筋的叶子　　　　　　　　　　　　　　2. 勾筋的叶子

葡萄藤的画法

画好一幅葡萄的作品，藤蔓非常关键。藤蔓的走势及穿插，很大程度上能决定一幅作品的成败。

首先，落笔前要做到心中有数，藤蔓的主辅之间不规则缠绕，多凤眼及男女字形穿插；同时注意墨色的浓、淡、干、湿。

画枝藤蔓前，面对一张白纸，对藤蔓在画面中的走势，穿插要做到心中有数，行笔要流畅，行笔时要中锋、侧锋、逆锋等交替使用，要注意提、按、顿、挫的笔锋变化。

画藤蔓的注意要点：

一　要注意走势的连贯流畅；

二　要注意枝蔓的穿插，主藤表现大走势，附藤顺应主藤或上或下不规则缠绕，枝杈穿插要表现出枝藤的生机与美感；

三　出枝藤还要考虑疏密关系和葡萄串要占据的位置；

四　要注意枝藤的墨色变化。

葡萄的画法步骤

《硕果图》一　示范步骤图

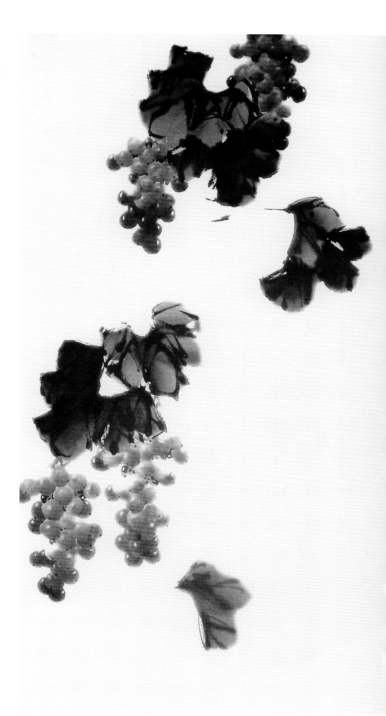

步骤一：按照自己的构图布局，可以先画出葡萄叶子，注意叶子的疏密、层次安排以及墨色的浓淡变化。

步骤二：画出葡萄串的基本位置和形态，注意葡萄串的疏密安排和串形变化，并趁湿点出葡萄脐（落花点）。

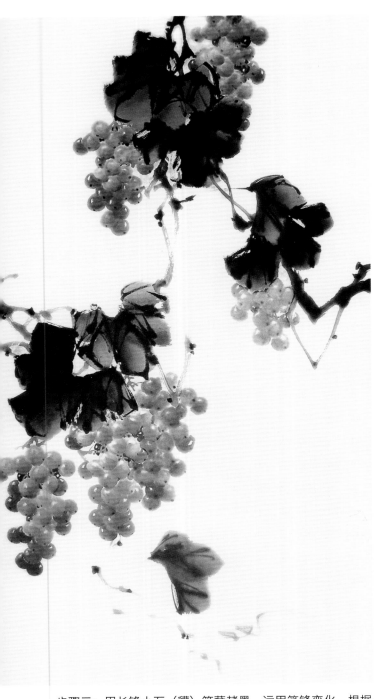

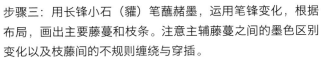

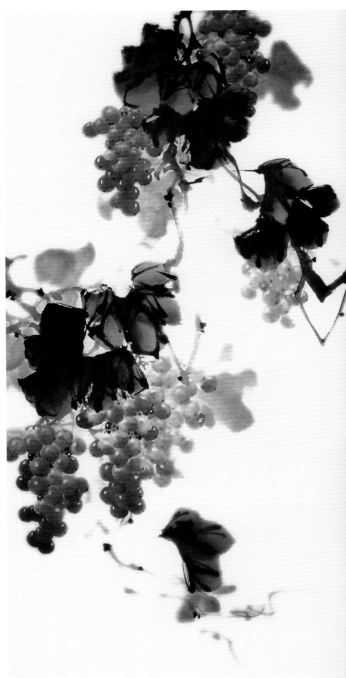

步骤三：用长锋小石（貛）笔蘸赭墨，运用笔锋变化，根据布局，画出主要藤蔓和枝条。注意主辅藤蔓之间的墨色区别变化以及枝藤间的不规则缠绕与穿插。

步骤四：用淡色画虚虚淡淡的叶子和葡萄串。适当地补画出淡的枝藤，使画面更丰富和更有层次感。

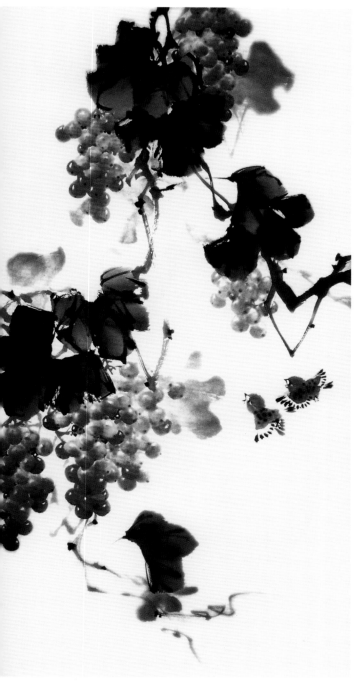

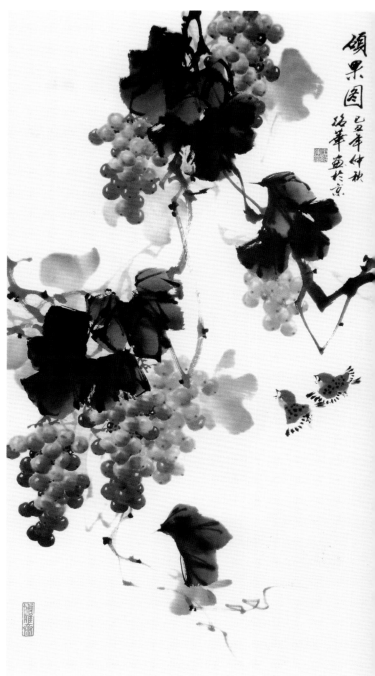

步骤五：在适当位置添加两只麻雀，使画面更生动和富有情趣。

步骤六：最后题字、落款及盖印章，一幅完整作品完成。

《硕果图》二　示范步骤图

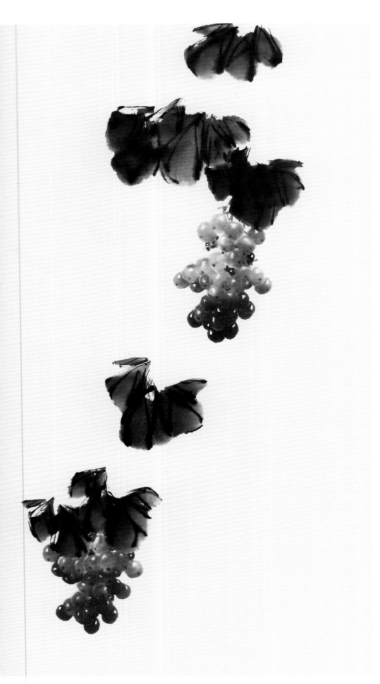

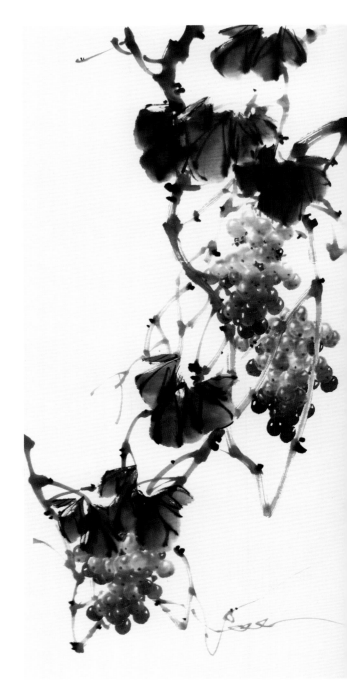

步骤一：用大石獾笔蘸绿色加朱磦加墨，画出已定好位置的葡萄叶子，注意叶型的形状变化和墨色变化，适时勾出叶筋。

步骤二：画出枝藤前的葡萄串，注意墨色的变化，近实远虚，近浓远淡。

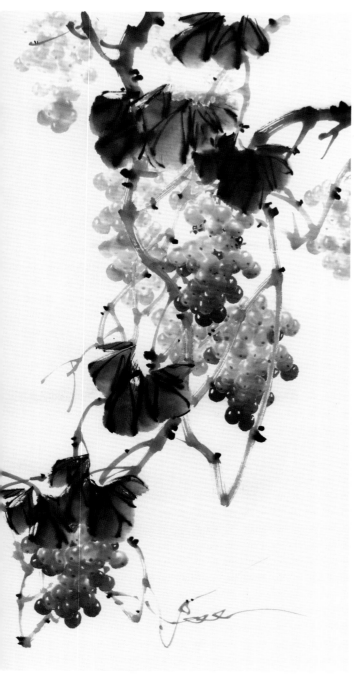

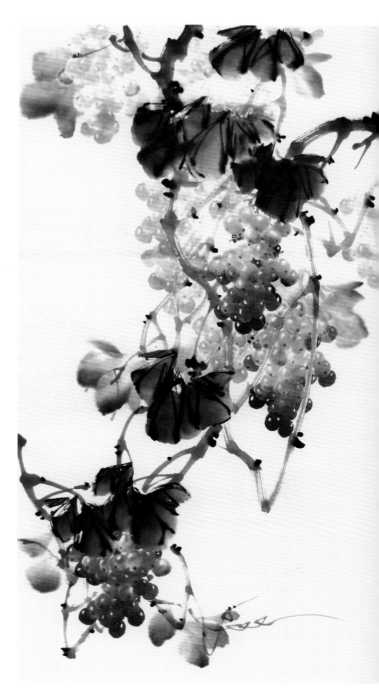

步骤三：画出枝藤，注意走势和穿插，添加淡色葡萄串，注意调整疏密远近和层次空间关系。

步骤四：附加淡色叶子和枝藤，增加层次空间感。

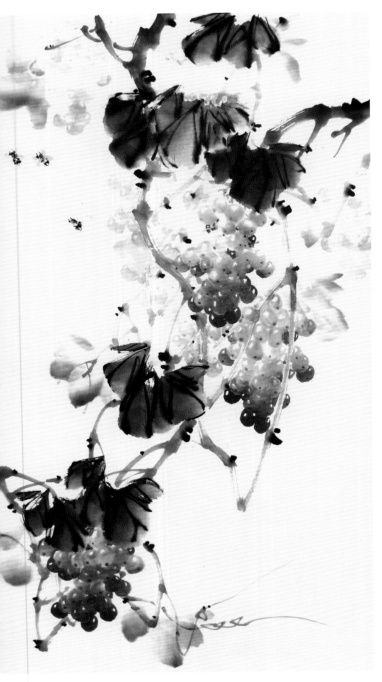

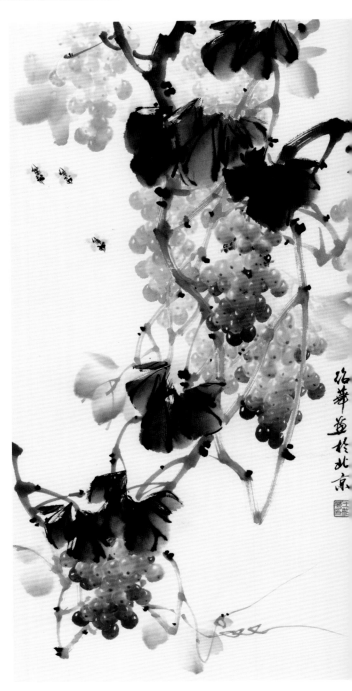

步骤五：适当添加一些配景，如蜜蜂和鸟等。

步骤六：题字落款盖章，作品全部完成。

画葡萄范图欣赏

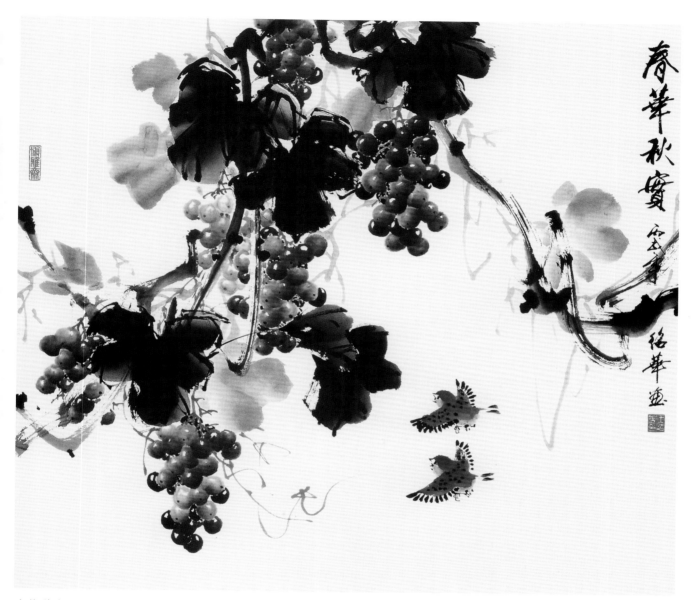

春华秋实

　　图中葡萄枝蔓缠绕，颗粒饱满，晶莹剔透，一串串沉甸甸，一颗颗晶亮亮。一团一团，挨挨挤挤，好不热闹，尽显春华秋实之丰硕喜人。

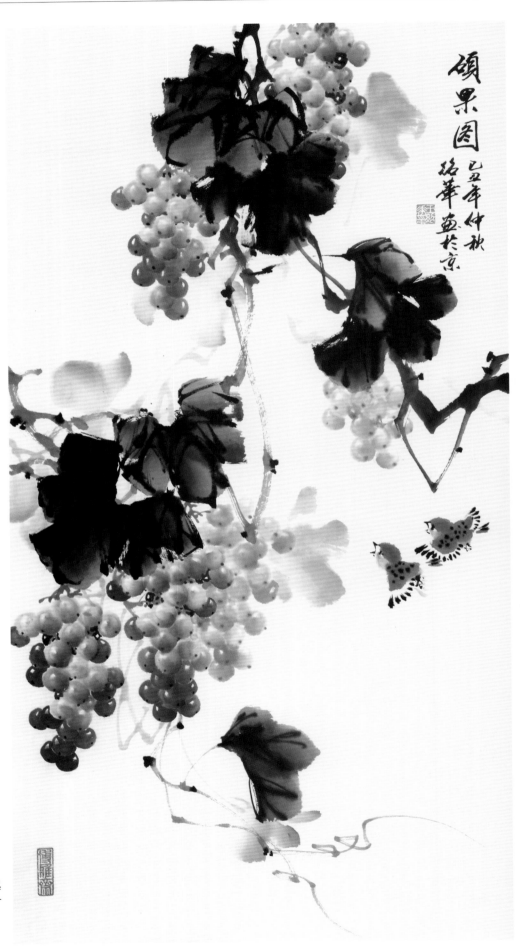

硕果图

成串的葡萄寓意硕果累累，多多益善，构图有疏有密，在空处添加小鸟两只，使画面意境灵动鲜活。

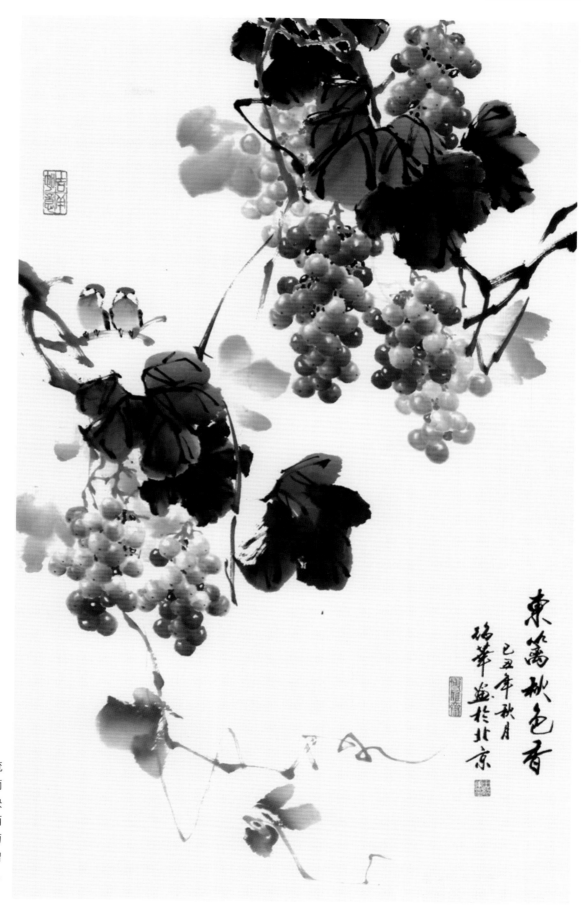

东篱秋色香

　　用笔圆润流畅，构图和谐简洁，设色清新明快不拘一格。画中两只小鸟站在葡萄树枝上，为画面增添了许多的生机，富有情趣。

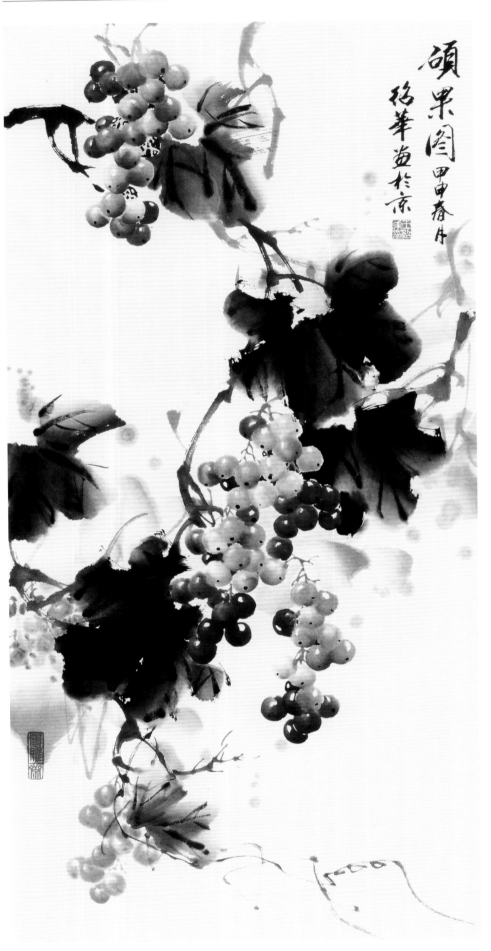

硕果图

葡萄是花鸟画常见的题材，代表了丰收和富裕，有吉祥喜庆、多子多福、人丁兴旺、"一本万利"的寓意，成串的葡萄寓意硕果累累，多多益善。

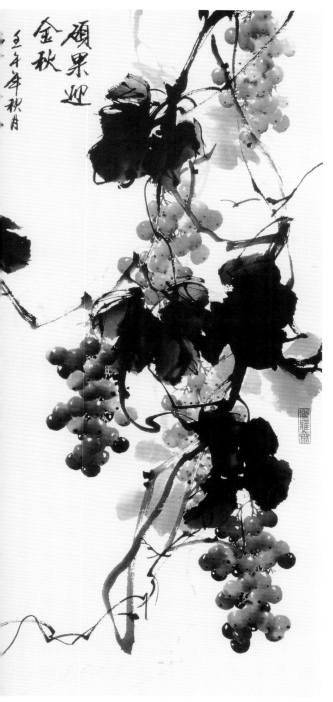

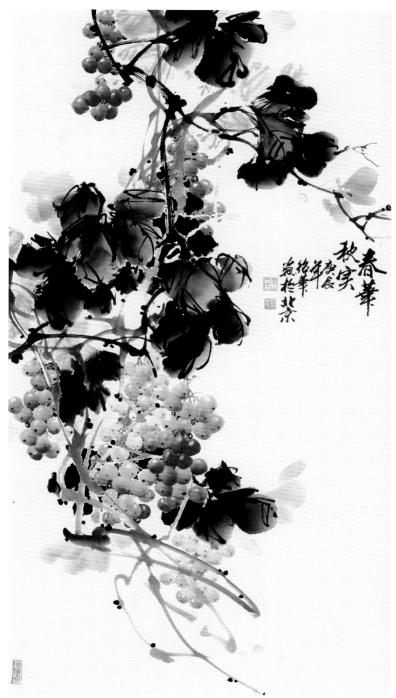

硕果迎金秋

　　葡萄给人最深刻的印象就是它成串多粒的果实了，人丁兴旺、后继有人、多子多福的寓意由此可知。在中国传统文化里，这是吉祥美好的祝福。此画采取竖式构图，葡萄藤蔓下垂，硕果累累，喜迎金秋，十分喜人。

春华秋实

　　图中葡萄枝蔓缠绕、颗粒饱满、晶莹剔透，尽显春华秋实之丰硕喜人，构图疏密有度，笔法老练。

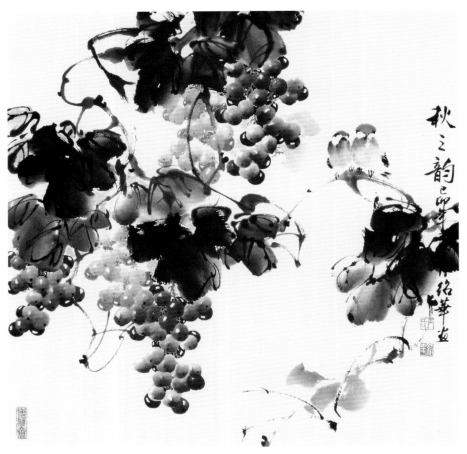

秋之韵

　　图中葡萄颗粒饱满，晶莹剔透，颜色各异，显示出秋日的丰收韵趣，小鸟站立枝头，使得画面静中有动，画面更加鲜活、生动，引人遐想。

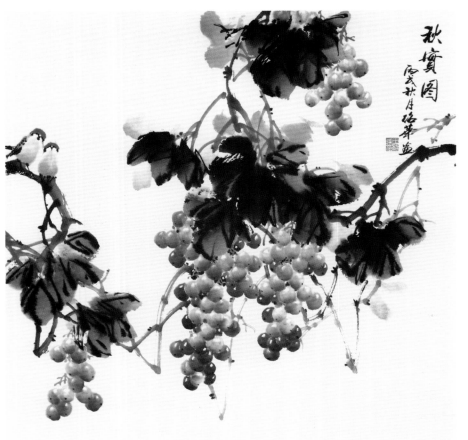

秋实图

　　寥寥数根藤条幽幽下坠，使得画面似空非空，下半部留下大量空白，给人以无尽的遐想。小鸟站立枝头，更添情趣无限。

荷花

概述

荷花是写意花鸟画家最喜欢表现的题材之一，又被称为莲、芙蓉、芙蕖、菡萏，是一种睡莲科多年生草本水生花卉。

荷花的根茎生长于淤泥之中，肥大有节，即人们平常食用的藕。荷梗硕长挺拔，表而分布有小而密的短刺，荷叶大似盘状，有向四边辐射状的筋脉，中间有一个 Φ 形的叶脐。正面色深，反面色浅。初生的叶芽两端尖长，渐渐长大后两边呈半卷状，全部展开后几成圆形，叶子中间向内凹下，周边有起伏。荷花花朵长于荷梗之上，一般为一梗一花，偶见有并蒂莲花，花大而实，亭亭玉立，花色有白、红、粉红、白瓣红边等，花形似碗，有单瓣、重瓣之分，花瓣形似勺状，顶端较尖。荷花的花芯与其他花卉差别较大，中间的雌蕊形似小漏斗，雄蕊团团围在雌蕊四周，白须黄药。雌蕊初生时为黄色，成熟后渐变为绿色，等花谢后，渐渐成长为莲蓬呈碗形或杯形，内有莲子，可食用，可入药。由于荷花清新秀美，出淤泥而不染，一直被视为高洁的象征，也是历代诗人吟咏的对象。

荷花本身的造型特点，花大叶大，梗长点多，占全了绘画中点、线、面的各种元素。大片的叶，可以用泼墨自由挥洒，是谓面；变化多端，随意穿插组合的荷梗，是谓线；花芯和荷梗上的小刺，可以出现大量疏密不同的大小点的笔墨技法，对画面的掌握出现更多自由的设置空间和经营余地。在中国绘画史上，荷花这个题材被历代画家以不同的艺术手法尽情描绘，从宋人工笔重彩小品到元代的王冕，明清的徐渭、朱耷、李鱓、李方膺、赵之谦、任伯年、吴昌硕、虚谷、恽南田等等，各具风彩。近现代画家画荷更是高手辈

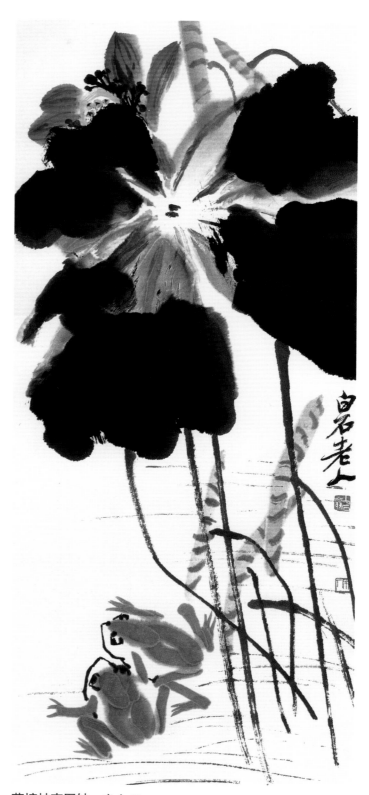

荷塘蛙声图轴　齐白石

出，如齐白石、张大千、潘天寿、李苦禅、郭味蕖、王雪涛等，在笔墨、意境、色彩、造型等各方面都达到了更高的境界，手法也更为新颖多样，都能作为后学者临摹、欣赏的范本。

画荷花可以单独成幅，也可搭配一些亲水的景物、禽鸟与昆虫，例如添一些水草、茨菇叶、苇叶、小鱼、翠鸟、鹭鸶、蜻蜓等，可以丰富画面，完善构图，增添情趣，使画面更加生动活泼。

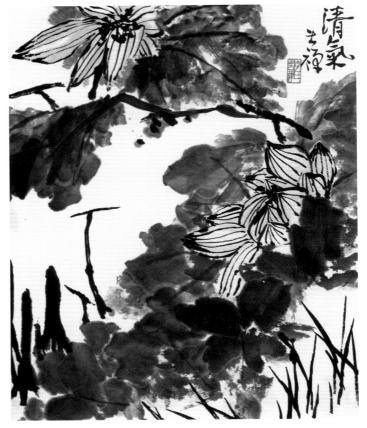

清气　李苦禅

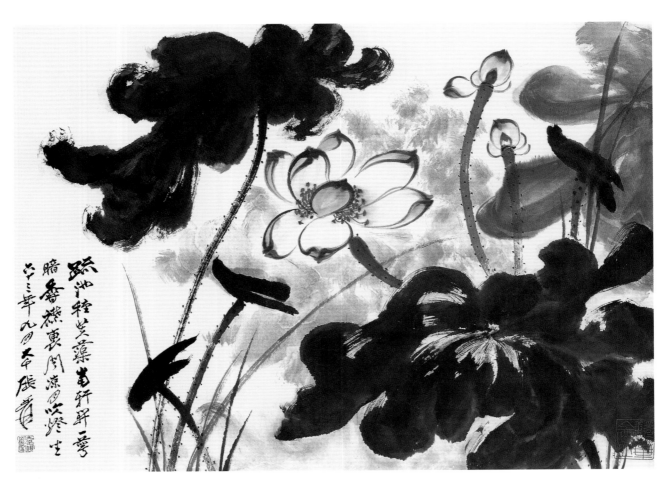

荷花图　　张大千

荷花的基本画法

　　荷花，多年生草本，茎生于泥下，夏日开花，先叶后花，花有淡红或白色，有单瓣、复瓣之别，花谢结莲子，叶大似磐，叶下长有叶柄、细长。

荷花的画法

　　荷花的画法分为勾勒法和垛笔法。荷花宜双勾染色，也可垛彩后再勾瓣纹。

　　花瓣的线条宜以中锋为主，勾线要松动，断连得当，避免像工笔画那样从头到尾都是很严谨的。大写意画荷，勾线可借鉴草书的笔法，更显得潇洒灵动。

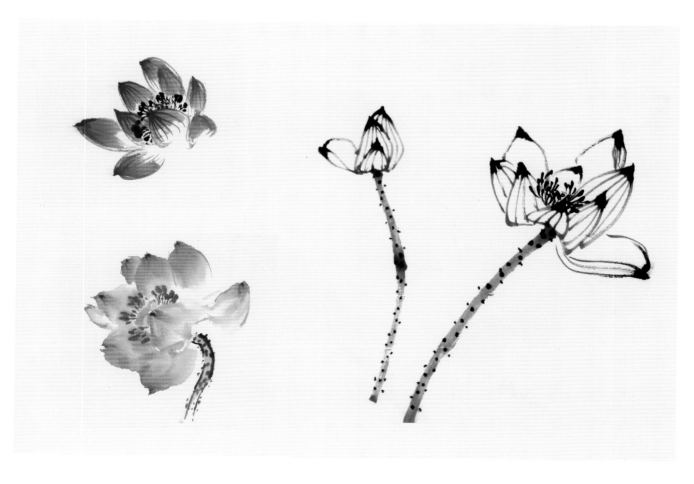

荷叶的画法

画荷叶可用笔法：先以淡墨做底，然后在笔尖处加调深墨用侧锋画，画时在心里打好底稿，落笔时胆大心细，一挥而就。

用墨主要体现在画荷叶上，可采用泼墨、破墨、积墨、冲水等多种技法。练习时要用大笔，笔上墨色有一定的轻重变化，侧锋下笔，荷叶中心留白。

枯荷荷叶的画法：此法基本用于画秋荷或残荷，用笔时可用散锋，也可用秃笔来画。

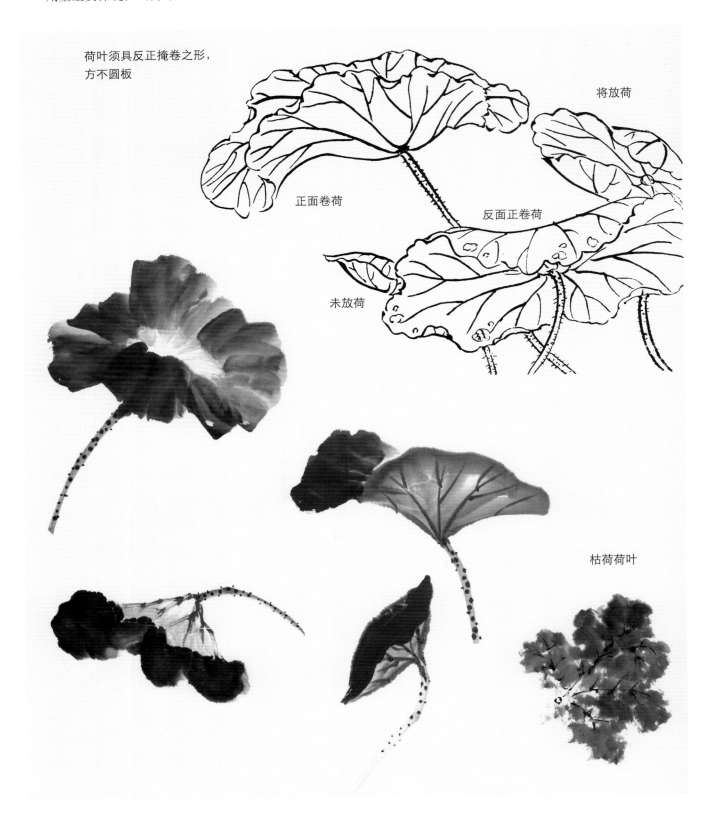

荷叶须具反正掩卷之形，方不圆板

将放荷

正面卷荷

反面正卷荷

未放荷

枯荷荷叶

荷梗的画法

荷梗的画法：荷梗即荷干，为中空管状物，画时要强调骨法用笔，一气呵成，不可杂乱或平列。干上的小毛刺可以浓墨点之，也可用干笔擦之。

荷梗的线条较粗，用笔宜沉着有力，若画枯荷可以用些枯笔，也可以先用中性的墨先一笔画成荷梗，稍后又用浓墨在两边勾上较细的线来调整形，效果也很好。

荷花的配景

中国画的用笔、用墨、用色、都离不开用水，水分掌握好了，画面的干湿浓淡就能变化有度。荷花是生长在水中的，所以画荷也要充分发挥水的作用，使作品产生"元气淋漓障犹湿"的气氛。上述这些用笔用墨用色的技法，在画荷花、荷叶莲蓬、配景水草、鳞介、小鸟、蜻蜓等附图中都有体现，初学者可以参阅学习。

浮萍　　　　　　　马鞭草　　　　　　　韭菜兰

画荷花范图欣赏

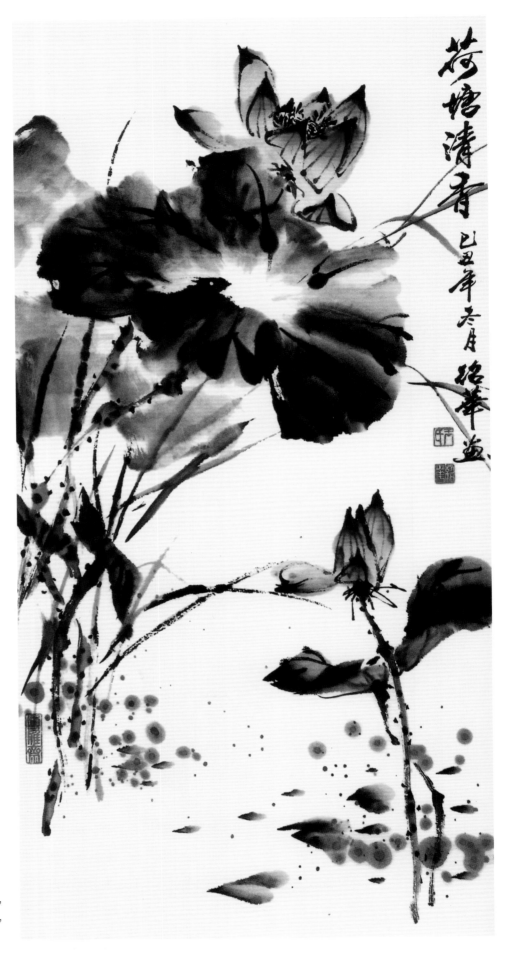

荷塘清香

荷塘中荷叶宽大，荷花盛放，似有清香扑鼻而来，用笔老练，构图疏密有致。

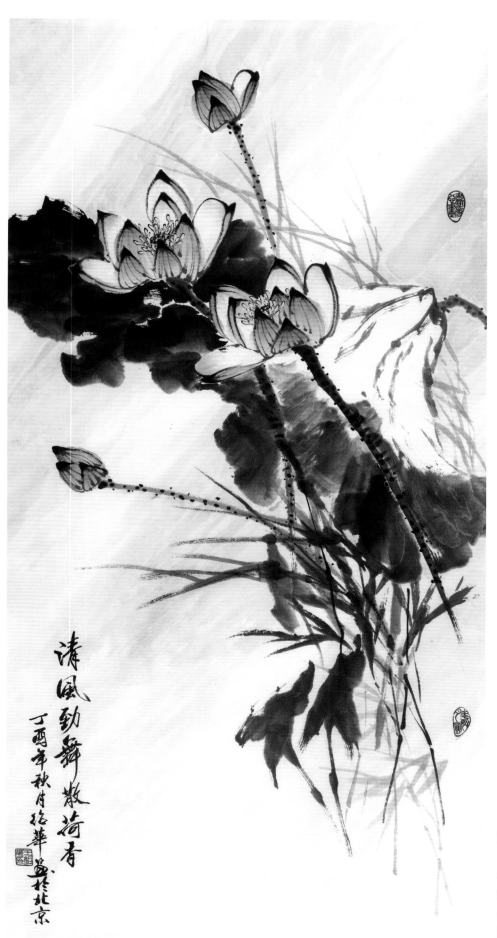

清风劲舞散荷香
丁酉年秋月绍华画於北京

映日荷花别样红

　　荷花疏疏落落，枝梗劲挺，荷叶或卷或舒，各具神态。用笔落落大方，穿插牵连，富有层次感，很好地表现出荷花清丽动人的风姿。

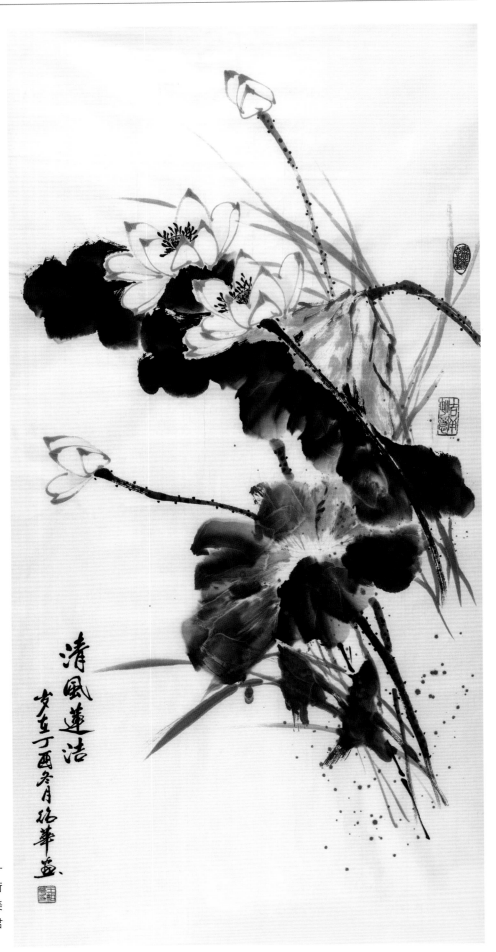

清风劲舞散荷香

荷叶的黑同荷花的白，荷叶的实同荷花的空，荷叶的片同荷花的朵均形成鲜明对比，极富美感。整幅图将荷花雍容典雅的君子气度表现的淋漓尽致。

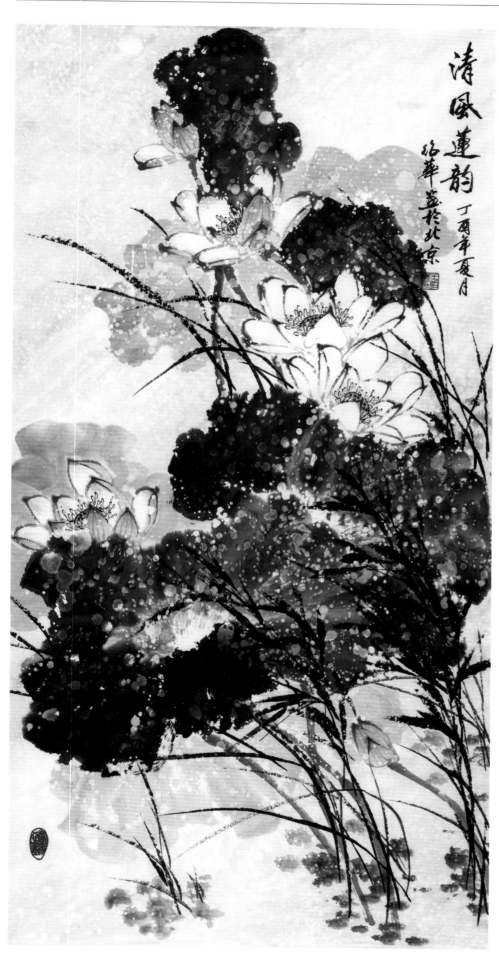

清风莲韵

此幅荷花图，疏密交错，通过荷叶、莲蓬、蒲草间的相互掩映构筑富于变化的丰富空间层次。用墨呼应，枯润相生。

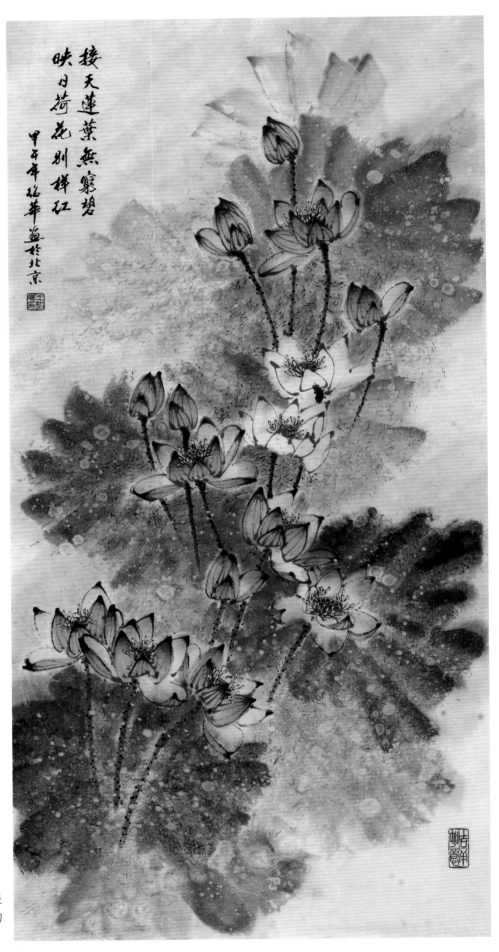

接天莲叶无穷碧
映日荷花别样红
甲午年绍华画于北京

映日荷花

　　红荷盛开与叶映带成趣，呈现盛夏荷塘一派蓬勃的景象。构图别具一格，富有韵趣。